*A-B-C*로 배우는
드로잉 기초

*A-B-C*로 배우는 드로잉 기초

—

2024년 1월 20일 1판 1쇄 인쇄
2024년 1월 30일 1판 1쇄 발행

—

지은이 수지(허수정)
펴낸이 이상훈
펴낸곳 책밥
주소 03986 서울시 마포구 동교로23길 116 3층
전화 번호 02-582-6707
팩스 번호 02-335-6702
홈페이지 www.bookisbab.co.kr
등록 2007. 1. 31. 제313-2007-126호

—

기획 박미정, 문혜수
디자인 디자인허브, 김미경

—

ISBN 979-11-93049-32-7 (13650)
정가 22,000원

—

책밥은 (주)오렌지페이퍼의 출판 브랜드입니다.

*A-B-C*로 배우는
드로잉 기초

수지(허수정) 지음

책밥

드로잉의
시대

작가들만이 그리는 시대를 지나 누구나 그릴 수 있는 시대. 지금은 드로잉의 시대입니다. 브레인스토밍, 판서 같은 업무적인 필요와 일상툰, 다이어리 등 나를 표현하는 수단으로서 드로잉의 수요가 점점 늘어나고 있습니다. 이런 시대에 그릴 줄 안다는 건 강점이 될 수 있습니다. 몸 건강을 위해 운동하듯, 그림은 나의 정신 건강을 위한 활동이 될 수 있습니다. 이런 목적의 드로잉은 AI가 절대 대신해 줄 수 없겠지요.

보기엔 쉬워 보여도 막상 해보면 생각보다 진입장벽이 높을 수 있습니다. 그 장벽은 물리적인 것보다는 심리적인 부분일 확률이 높습니다. 내가 잘할 수 있을지, 어떻게 시작할지에 대한 막연한 두려움입니다. 그림을 배울 수 있는 매체는 많아졌지만 오히려 더 시작 단계에서 헤매다 포기하는 일이 잦습니다. 처음 가보는 길은 어색하고 모르는 것투성이라 헤매는 게 당연합니다. 하지만 지도가 있으면 어디서 시작해서 어디로 가야 하는지 길이 보이게 되지요. 몇 번 와봤다면 친근감이 생기고 자주 오면 어색하지 않게 됩니다. 그림도 마찬가지입니다.

이 책은 여러분에게 드로잉 초행길의 지도가 되어주려고 합니다. 막연했던 드로잉의 순서와 방법, 그리고 이 책을 다 본 이후 앞으로 혼자 해나가는 방법까지도요. 또한, 사물의 형태를 잘 잡을 수 있도록 도와주는 10가지 이론과 120여 개의 예시를 싣고 있습니다. 여러 드로잉 안내서의 출간과 강의로 얻은 노하우와 시작하는 분들의 마음을 헤아려 꼭 필요한 기초 이론들만을 담았습니다.

혹자는 이론보다는 그냥 자신감을 가지고 그리라고 말합니다. 일부는 맞는 말이라고 생각합니다. 그림을 그리는 사람의 성향에 따라 스스로 해낼 때 성취감을 느끼는 사람은 자신감을 가지고 무작정 시작할 수 있습니다. 하지만 아무것도 모르는데 어떻게 자신감이 생긴다는 건지 이해가 되지 않는 사람은 차근차근 알아가며 단계를 밟아갈 때 안정감을 느끼고 재미를 느끼는 분들입니다. 어떤 타입이든 이론은 당연히 여러분의 든든한 기초가 되어줄 것입니다. 어떻게 그리면 될지 생각의 바탕이 되어줄 것입니다. 이론을 내가 원하는 것을 얻기 위한 도구라고 생각합니다. 도구를 쓰지 않아도 어떻게든 캔을 딸 수는 있지만, 손이 아프고 시간이 걸리며 시행착오가 있을 수 있지요. 도구를 사용하면 대부분 더 편한 법입니다. 그 도구를 바탕으로 내가 생각한 결과물이 잘 나와준다면 자신감은 올라가고 그림이라는 좋은 취미를 지속할 수 있는 든든한 끈이 되어줄 것입니다.

만약 드로잉을 계속해왔고 따라 그리기 등에 익숙해서 조금 자신은 있다고 생각했지만, 더 이상 어떻게 나아가야 할 줄 모르겠다면, 의외로 무심결에 넘어가 버린 기초에 답이 있는 건 아닐까 생각해봅시다. 기초를 알고 나면 또 답이 보일지 모릅니다. 모르고 그린 것들이 새로 보일 수 있습니다. 알고 안 하는 것과 모르는 것은 차이가 있으니까요. 손은 연습하면 느는 기술입니다. 무엇보다 생각하는 것, 알고 있는 것이 중요합니다. 발전하고 싶은 당신을 응원합니다!

어느 겨울,
수지(허수정) 드림

이 책을 보는 법

이 책은 주변의 작은 소품을 그리는 과정을 엮은 책입니다.

준비하기, 기본편, 응용편, 심화편을 4개의 파트로 구성하여 단계별로 드로잉을 배우실 수 있습니다. 파트 1의 준비하기는 드로잉을 시작하기 앞서 취향 찾기, 드로잉 순서와 도구, 기본선 그리기 소개하고 있습니다. 파트 2와 파트 3은 본격적인 드로잉을 시작합니다. 책에 나온 소품들을 '연필 드로잉-펜 드로잉-채색하기'까지 단계별로 그리다 보면 어느새 드로잉 능력이 쑥쑥 늘어날 수 있습니다. 마지막 파트 4의 심화편은 더 복잡한 그림을 연습할 수 있습니다. QR코드로 드로잉 영상을 보면서 따라 해보세요. 앞에서 연습한 실력이 쌓여 복잡한 드로잉도 어렵지 않게 해낼 수 있습니다.

01
전체 보기

잘 그린다는 것의 기준은 무엇일까요?
사실 생상히 주관적이지만 보통 입체로 대상을 평면 종이에 유사하게 그려내는 능력을 말합니다. 여기에는 데이나 표현력 등에 앞서 '형태'가 가장 기본이 됩니다. 형태를 평면으로 잘 옮기는 작업을 미술에서는 '형태를 잡는다'고 합니다. 이제부터 형태를 잡는 기술 10가지를 알려드립니다. 이 기초 이론을 잘 익혀 앞으로 드로잉 도구로써 잘 활용하시기를 바랍니다.

❶ 형태 잡기의 기술 1: 전체 보기

사물의 형태를 잡아내는 가장 기본적인 방법은 바로 '전체 보기'입니다. 그 사물의 한쪽부터 다른 쪽까지 순서대로 그려 나가는 것이 아니라, 사물의 전체 모습을 하나의 큰 덩어리로 보는 연습입니다. 전체를 본다는 것은 그림의 모양뿐 아니라 도화지 전체 즉, 그림 밖의 여백까지도 생각한다는 뜻입니다. 전체를 보며 그리는 비롯을 들이던 나중에는 더 많은 숫자의 사물을 한 번에 그리게 될 때도 실수 없이 원하는 위치에 그릴 수 있게 됩니다. 또한 그림을 그릴 때 상체를 세운 바른 자세는 넓은 시야를 확보해 전체를 보는 데도 도움이 됩니다.

무심결에 도화지의 모서리에서부터 그림을 시작하는 경우가 있어요. 그러다 보면 생각보다 그림이 커질 수도 있고 도화지가 작다면 그림을 온전히 다 담아내지 못할 수도 있습니다. 우선 그림을 그리기 전에 도화지 속 그림 위치와 크기를 머리고 시작한다면 실수를 현저히 줄일 수 있습니다.

모서리에서 그림을 그리는 경우 줄임에 그림의 위치와 크기를 정하고 그린 경우

02
방향 틀기

❶ 형태 잡기의 기술 6: 방향 틀기

앞서 네모난 사물의 형태를 잡는 '평행선 이용하기'와 '중심선'에 따라 달라지는 원기둥 사물의 각도를 알아봤어요. 이번에는 평행선을 응용해 네모난 사물의 각도와 방향을 표현하는 방법을 알아보겠습니다. 원기둥 사물과 마찬가지로 기울어지거나 방향만 살짝 다르게 해서 형태의 다양함을 주어야 할 때도 있습니다. 그럴 때는 처음 그린 상자의 각도만 기억하면 됩니다.

상자를 반으로 나눠 만든 삼각형

세모는 네모를 반으로 나눈 모양이에요. 이에 따라 먼저 상자를 그린 다음에 반으로 나누면 안정적으로 세모난 사물의 형태를 잡을 수 있습니다.

세모거나, 원래는 네모인데 기울어지거나, 넓직긴 모양 사물의 경우 상자를 먼저 그린 다음 나누어 그리면 정말 편리합니다. 높이를 기울 때는 수직선을 기울이는 것만으로도 기울기를 표현할 수 있습니다.

예를 들어 노트북을 그릴 때 화면의 각도를 자유롭게 정할 수 있습니다. 다만 여기서 화면이 뒤로 누울수록 높이도 낮게 보인다는 것만 유의하세요.

일틴 각도에 따른 다른 모습

각 파트별로 A. 개념 잡기, B. 실전 그리기, C. 응용하기로 구성되어 있어요. 'A. 개념 잡기'에서는 그림을 재미있게 잘 그릴 수 있도록 형태 잡기 10가지 이론을 담았습니다. 'B. 실전 그리기'에서는 따라 그리면서 A에서 설명한 이론을 적용해 봅니다. 'C 응용하기'에서는 A, B를 참고해 조금 난이도 높은 그림을 그립니다. 모든 그림을 완벽하게 따라할 필요는 없습니다. 준비된 드로잉 순서를 따라 기초를 잡아가고 조금씩 심화된 드로잉을 즐겨 보세요.

책에 들어간 그림 도안은 책밥 홈페이지 자료실(www.bookisbab.com/down)에서 다운로드할 수 있습니다.

그림이 완성되는
과정을 따라해요!

비슷한 방법으로 그리는
다른 그림을 보여줘요.

채색이 완성된
모습을 보여줘요.

Contents

차례

Part 1 준비하기

Part 3 소품의 형태 | 응용편 |

Part 1

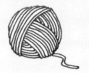

준비하기

무작정 따라 그리기에 앞서 꼭 알아두었으면 하는 내용을 담았습니다. 부디 꼼꼼히 읽어주세요. 어디로 가야 할지 미리 지도를 훑어보는 과정이라고 생각해 주세요. 생각이 정리되면서 나아갈 길을 알게 될 거예요. 어떻게 연습하면 될지, 또 이 책을 끝내고 나서도 스스로 내 그림을 어떻게 찾아가며 지속할 수 있을지에 대한 방법을 알게 됩니다.

❶ 드로잉의 시작 : 취향 찾기

드로잉은 어떻게 시작하는 것이 가장 좋을까요? 어떻게 시작해야 헤매지 않고 내가 원하는 그림을 그리고 내가 원하는 실력을 갖추게 될까요. 그림의 진짜 시작은 연필이나 펜을 드는 것이 아닙니다. 바로 내가 어떤 그림을 그리기를 원하는지 찾는 것입니다. 저는 이것을 '취향 찾기'라고 합니다. 우리는 누구나 취향이 있습니다. 옷, 음식, 음악 등 어느 분야에나 취향은 존재합니다. 그림도 마찬가지입니다.

드로잉은 여러 가지 스타일이 있습니다. 표현 방법에 따라 사실화, 세미 사실화, 단순화, 추상화 등이 있고 재료에 따라 펜화, 수채화, 색연필화, 아크릴화, 오일파스텔화, 유화, 콜라주 등이 있습니다. 소재에 따라서도 인물화, 정물화, 풍경화 등이 있습니다. 당연히 표현 방법, 재료, 소재에 따라 배워야 하는 부분들이 조금씩 달라집니다. 그래서 우리는 나만의 목적지를 정한 뒤 그 방향으로 조금씩 나아가야 합니다. 그렇게 나만의 큰길을 정해두면, 그 길에 익숙해지며 새로운 길을 가도 길을 잃지 않게 됩니다. 내가 원하는 것을 분명히 아는 것. 내 취향을 찾는 것이 드로잉의 시작입니다.

내 길을 찾아 나가는 시작이라는 것 이외에 취향 찾기가 중요한 또 하나의 이유는 '잘 그린 그림'에 대한 인식의 변화를 불러올 수 있기 때문입니다. 막연히 '사실적인 그림이 잘 그린 그림이다'라는 생각에서 벗어나 다양한 표현을 보며 단순하거나 좀 삐뚤어져도 멋지고 잘 그린 느낌이 날 수 있다고 생각의 폭을 넓힐 수 있게 됩니다. 여러분이 취향 찾기를 하는 것만으로도 일상에서 주변을 보는 눈이 조금 달라짐을 느낄 수 있을 것입니다. 그냥 쳐다보던 소품이나 풍경도 그림의 소재로서 생각하게 됩니다. 어떤 느낌으로 그리면 좋을지 생각하게 됩니다.

막상 그림을 시작하려면 막연할 수 있지만 일단 보고 모으는 것으로 시작하기는 쉽습니다. 시작했다는 느낌도 들 수 있고, 직접 손을 움직이기 전 마음을 잡는 과정이 될 수도 있습니다. 눈으로 먼저 그림과 친해지는 과정도 됩니다. 취향 찾기를 조금씩 해나가며 동시에 이 책으로 연습하는 것을 추천해 드립니다. 그러면 책이 끝날 때쯤에는 기초가 탄탄해짐과 동시에 본인만의 그림을 시작할 수 있게 되는 원동력이 될 것입니다.

❷ 취향 찾기의 구체적인 방법 : 스크랩

내가 좋아하고 그리고 싶은 그림이 뭔지 그냥 찾아지지는 않겠지요. 우선 눈으로 많이 보고 생각해야 합니다. 그림을 쉽게 매일 접하는 방법은 여러분이 매일 가지고 다니는 스마트폰 안에 있습니다.

키워드는 여러분의 관심사로 시작해 볼까요? 예를 들어 요리에 관심이 있다면 '음식 그림', '음식 드로잉', '메뉴 드로잉' 등으로 검색합니다. 'Food Illustration' 등 영어 키워드로도 검색하면 우리나라뿐 아니라 전 세계의 그림도 볼 수 있습니다. 관심사가 딱히 없다면 그냥 '드로잉(Drawing)', '일러스트(Illust/Illustration)'로 검색합니다. 검색 결과 이미지를 보다가 마음에 드는 그림을 캡처해 모읍니다. 스크랩하는 거지요. 이미지 검색에 좋은 사이트와 앱을 알려드립니다.

① 구글 검색: 구글은 이미지 검색이 잘 되는 사이트입니다. 구글의 검색 창에 키워드를 넣고 이미지 탭을 눌러서 나오는 이미지들을 수집합니다.
② 핀터레스트: 이미지 검색, 수집에 최적화된 앱입니다. 앱 자체에서 폴더별로 모아 정리할 수도 있습니다. 갤러리에 모으고 싶다면 캡처합니다.
③ 인스타그램: 인스타그램뿐 아니라 다른 SNS에서 원하는 키워드를 검색해 마음에 드는 그림을 그리는 작가가 있다면 팔로우합니다. 키워드 자체를 팔로우할 수도 있어요. 그러면 자연스럽게 그림에 노출되는 환경이 됩니다.

이렇게 내가 늘 가지고 다니는 스마트폰에서 틈틈이 검색해 이미지를 모읍니다. 모은 이미지들은 하나의 폴더에 정리하고 많아지면 상세 분류합니다. 예를 들어 '드로잉' 폴더에 모아둔 이미지들이 너무 많아졌다면 한번 쭉 살펴봅니다. 거기서 분류할 수 있는 특징들을 발견할 수 있을 거예요. '펜화', '귀여운 그림' 등으로 다시 폴더를 나누어 정리할 수 있어요.

오프라인에서도 모을 수 있습니다. 엽서, 리플릿의 한 귀퉁이 그림이나 사진, 맘에 드는 굿즈의 그림 등 상자나 파일에 모아 종종 꺼내 볼 수 있게요. 또는 사진으로 찍으면 하나의 기기에 모아 볼 수 있습니다. 이렇게 이미지를 모아 두고 한 번씩 훑어봅니다. 이 방법으로 내 취향을 알 수 있을뿐더러 나중에 연습 자료로도 사용할 수 있습니다.

취향 찾기가 어느 정도 되었다면 직접 그려보고 싶을 때가 올 거예요. 그림을 그리는 순서를 알아봅니다. 구상은 머리로 하는 단계, 구성은 머리와 손으로, 그리고 스케치부터는 손으로 하는 단계입니다. 순서대로 구체적인 방법을 알아봅시다.

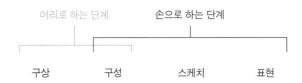

드로잉 순서

❶ 구상 단계

첫 번째는 머리로 그리는 구상 단계입니다. 이 단계에서 완성 그림에 대한 어느 정도의 계획을 세웁니다. 완성 그림의 소재, 스타일과 재료를 정하는 것이지요. 구체적으로 말하면 어떤 것을 그릴지, 어떻게 그릴지, 무엇으로 그릴지 등입니다. 더 구체적으로는 표현은 어디까지 할지, 대상의 어디를 강조하고 어디는 생략할지, 무엇으로 그렸을 때 내가 원하는 표현이 될지 등 여러 가지 요소들을 정하고 시작하는 것이 그리면서 길을 잃지 않는 안내판이 됩니다.

하지만 떠오르지 않는다고 해서 너무 걱정하지 마세요. 여러 가지를 시도해보며 배우게 되는 것이니까요. 완성 그림에 대한 내공은 할수록 쌓여가는 것입니다. 하지만 처음부터 무작정 하기보다는 내가 알고, 보고, 들은 것 안에서 스스로 생각해보고 시작하는 것이 좋아요. 이런 선택과 결정의 과정에서 달라지는 세세한 부분들이 사람마다 서로 다른 그림이 나오도록 하는 것이며 내 개성이 될 수 있습니다. 표현 방법과 스타일의 선호에 따라 달라집니다.

구상에 도움을 줄 수 있는 것은 바로 '자료 수집'입니다. 사진을 찾아보며 해당 소재에 대한 이해력이 올라가게 됩니다. 또한, 표현에 확신이 없다면 같은 소재의 다른 그림들을 찾아볼 수도 있습니다. 어떤 식으로 표현했는지 보면 공부가 됩니다. 연습이라면 비슷하게 따라 해도 괜찮습니다. 작품을 만들어 보고 공부한 뒤에 내 느낌을 넣어 응용합니다.

❷ 구성 단계

두 번째는 구성 단계입니다. 구상과 구성은 다릅니다. 구상은 머리로 생각하지만, 구성부터는 손과 협업을 합니다. 구성은 도화지라는 한정된 공간을 어떻게 꾸려나 갈지를 생각하는 것입니다. 이 종이의 어디에, 어떤 크기로 그림을 그릴지 결정하는 것이지요. 그릴 대상이 많을수록 구성은 더 꼭 필요하게 됩니다.

구성할 때는 생각한 것을 연습용 종이에 작게 그려보는 것이 좋습니다. 눈으로 보면 더 명확해지니까요. 이것을 '구성(구도) 스케치' 또는 스케치 전에 대강 그려본다고 해서 '러프 스케치'라고 하기도 합니다. 이 단계에서 연출이나 구도를 마음껏 생각하고 여러 가지로 그려볼 수 있습니다. 관련 메모를 적기도해요.

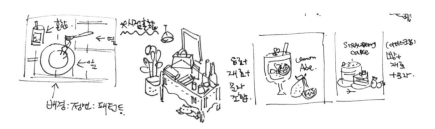

러프 스케치(구성) 예시

❸ 스케치 단계

세 번째는 스케치 단계입니다. 관찰이 중요한 단계이기도 합니다. 대상을 충분히 관찰하고 어떻게 얼마나 표현해 그려 넣을지 생각합니다. 이 단계에서 주로 연필을 사용하는 이유는 지울 수 있기 때문이지요. 그러므로 부담을 조금은 내려놓은 상태에서 그림을 시작할 수 있습니다.

스케치는 얼마나 구체적으로 해야 할까요? 처음엔 펜선이 없힐 곳은 모두 연필로 미리 그린다는 생각으로 구체적으로 하는 것이 좋습니다. 형태를 두 번 연습하는 셈이 되어 좋습니다. 조금 익숙해진 다음에는 질감 등 펜선으로 조금 자유롭게 할 수 있는 부분은 생략하고 큰 틀만을 스케치한 뒤 펜을 들 수 있습니다.

스케치는 꼭 필요할까요? 내 그림의 결과물에 확신이 없는 상태에서는 꼭 필요합니다. 지워가며 수정할 수 있고 그 과정이 연습이 되기도 합니다. 자유로운 드로잉을

하고 싶다면 방해가 되기도 하지만 스케치는 대부분 상당히 중요한 과정이라 빼먹으면 이후 과정에 애를 먹게 됩니다.

연필 스케치를 안 해도 되는 때도 있습니다. 물감을 이용해서 흐린 면으로 구역을 나누는 것으로 스케치를 갈음하기도 합니다. 흰 종이를 보며 눈으로만 스케치할 수도 있어요. 또한, 스케치를 반드시 지우지 않아도 그 자체를 그림 일부로도 활용할 수도 있습니다.

스케치 예시

❹ 표현 단계

마지막 단계인 표현은 선, 채색 등 스케치를 바탕으로 본 그림을 완성하는 단계입니다. 여러 사람에게 같은 스케치를 건네도 표현 방법에서 다른 느낌의 그림이 나올 수 있습니다. 펜으로 선을 넣고 채색하는 방법이 같다고 하더라도 어떤 펜을 사용했는지, 펜선의 두께는 어떤지, 어떤 느낌의 선으로 그리는지에 따라 다른 느낌이 날 거예요. 채색의 경우에도 어떤 도구로 칠했는지에 따라 또 다르겠지요. 선을 배제하고 면으로 채색만 할 경우에도 어떤 도구를 사용했는지에 따라서도 달라지고 또 사실적으로 표현할지, 단순하게 칠할지 등 표현의 정도에 따라서도 다른 느낌이 날 것입니다. 같은 스케치를 여러 장 해두고 다른 느낌으로 이것저것 표현법을 실험해 보는 것도 좋습니다.

같은 구도로 표현법과 재료를 다르게 쓴 그림들

구상부터 표현까지 나만의 그림은 선택의 연속입니다. 같은 소재를 그리더라도 형태의 사실성, 표현의 정도, 선의 두께, 재료의 다양성 등 수많은 선택지로 다른 그림이 됩니다. 감으로 선택할 수도 있지만 선택에는 이유와 의미가 담기면 좋습니다. 연습할 때도 단순히 따라 그리는 것이 아니라 내 것을 찾겠다는 생각을 가지고 해보세요.

❺ 각각의 단계가 부족하다 느낄 때 할 수 있는 것들

① 구상 단계: 아이디어, 상상력이 필요합니다. 그림도 좋지만, 글을 많이 읽어보는 것도 도움이 됩니다. 글로 된 한 장면을 상상하고 자료를 수집해서 구상해 보는 것도 연습이 됩니다. 소설, 동화, 설화, 역사, 미스터리 등 장르도 다양하게 접해 보세요.

② 구성 단계: 연출력이 필요합니다. 마찬가지로 그리고자 하는 그림과 비슷한 스타일의 다른 그림들이 어떻게 구성되어 있는지 많이 봅니다. 그림 이외에도 영상물도 좋습니다. 한 컷 한 컷이 어떻게 연출되었는지를 보아도 공부가 많이 됩니다. 만화의 컷을 보는 것도 좋습니다. 연출이 많이 되어 있으니까요. 사진 자료를 참고한다면 원하는 부분만을 발췌하고 변형할 수 있습니다. 위치나 색감도 바꿀 수 있겠지요.

③ 스케치 단계: 형태 기본기가 필요합니다. 형태 기본기가 약하다 느낀다면 배우고 연습하는 게 중요하지요. 이 책은 형태 기본기를 키우는 데 도움이 될 거예요. 또한, 소품이든 풍경이든 원근법을 배워두면 좋습니다. 더 발전하고 싶다면 도전해 봅시다.

④ 표현 단계: 표현력이 필요합니다. 다양하게 표현된 다른 그림들을 많이 보는 것이 중요합니다. 어떤 표현을 했는지 내 그림에 접목할 부분은 없는지 생각하면서 봅니다. 그렇게 마음에 드는 표현 방법이 있다면 모사(따라 그리기)도 해 봅니다.

그림의 도구는 무척 다양합니다. 심지어 나무젓가락에 잉크를 찍어 그리거나 커피 얼룩으로 그림을 그리기도 합니다. 도구에 한계를 두지는 말되 기본적인 미술 도구들의 성격을 알아두면 좋습니다. 기본적으로 알아두어야 할 포인트만 짚어볼게요.

❶ 연필

연필심의 단단하고 진한 정도를 나타내는 단위는 '경도'입니다. HB를 중심으로 H의 숫자가 커질수록 심이 단단하고 흐립니다. B의 숫자는 커질수록 심이 무르고 진합니다. 펜 드로잉 스케치용 연필로는 2H 이하의 흐린 연필이 좋습니다. 심이 단단하므로 힘을 너무 주면 종이가 파여 선이나 채색할 때 영향을 미칠 수 있습니다. 힘을 빼고 부드럽게 그린다는 느낌으로 선을 사용하면 좋습니다.

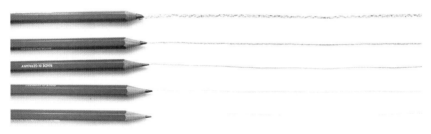

다양한 경도의 연필 모습

❷ 지우개

미술용 지우개면 보통 무난합니다만 단단한 것보다는 무른 것이 종이 보호에 좋습니다. 지우개 가루가 많이 나오지 않는 더스트프리(Dust Free) 지우개, 화학성분이 최소화된 라텍스프리(Latex-Free) 지우개 등을 사용해보면 좋습니다. 또한, 얇은 선이나 좁은 면 등을 섬세하게 지우기 위해 샤프 타입의 심을 넣어 쓰는 지우개를 마련해도 좋지만, 네모난 지우개를 잘라서 사용하기도 합니다. 날카로운 면으로는 좁은 곳을 지우고, 넓은 면은 지우개를 눕혀 지웁니다.

반으로 자른 지우개

❸ 펜

펜을 결정할 때 가장 중요하게 생각해야 하는 것은 바로 펜의 성질입니다. 펜의 성질에는 유성, 중성, 수성이 있습니다. 유성펜은 말 그대로 기름 성분, 수성펜은 물 성분입니다. 가장 큰 차이점은 물에 번지느냐입니다. 채색 도구와 함께 사용했을 때 조합을 잘 생각해야 합니다. 수채물감처럼 물 속성 채색 도구와 수성펜은 어울리지 않겠지요. 펜선이 엄청나게 번질 테니까요. 그럴 때는 유성펜을 사용하는 것이 좋습니다. 반면 선이 번지는 효과를 원한다면 수성펜이 좋습니다. 이외의 요소에는 펜의 두께가 있습니다. 0.1~0.3은 얇은 선, 0.3~0.8은 보통 선, 0.8~1.2는 두꺼운 선을 표현할 수 있습니다. 다양하게 사용하고 취향인 선을 선택해 보세요. 드로잉펜 이외에도 붓펜, 화이트펜, 사인펜 등 여러 가지 펜을 사용할 수 있습니다.

다양한 두께의 펜 모습

❹ 채색 도구

채색 도구는 참 다양합니다. 채색 도구도 성질에 따라 나누어 볼게요.

① 건식 재료: 색연필, 오일파스텔, 파스텔
② 수성 재료: 수채물감, 수성사인펜, 붓펜
③ 유성 재료: 유성사인펜, 마커, 유화물감, 아크릴물감

상대적으로 준비가 편리한 색연필이나 사인펜을 많이 사용합니다만 다양한 효과를 위해 수채물감이나 파스텔도 사용해 보세요. 이외에도 채색을 도와주는 재료로 색이 빠져나오지 않도록 미리 마킹해 둘 수 있는 마스킹 테이프, 하이라이트를 쉽게 채색할 수 있는 화이트펜 등의 재료도 있습니다. 이 책에서는 채색은 다루지 않지만, 관심 있는 채색 도구의 사용법은 찾아보며 익혀 보세요. 개인적으로 펜 드로잉과 잘 어울리는 채색 도구는 사인펜, 마커, 수채물감이라고 생각합니다.

❺ 종이

종이는 두께와 재질로 나눌 수 있습니다. 두께는 70~100g이 연습용 얇은 종이, 100~200g이 중간 두께로 건식 재료까지 사용할 수 있고, 200~350g은 두꺼운 종이로 수성 재료에 좋습니다. 재질은 황목, 중목, 세목이 있습니다. 황목(Rough)은 거친 표면, 중목(Cold Pressed)은 중간, 세목(Hot Pressed)은 매끄러운 표면의 종이입니다. 보통 수성 재료는 황목이나 중목, 건식 재료는 세목이 좋습니다. 이와 같은 종이 정보는 스케치북의 앞이나 뒤표지에 나와 있습니다만 안 나와 있는 경우 홈페이지 등을 통해 확인할 수 있습니다. 이외로 크래프트지나 검은색 색지 등 특수한 종이도 그림에 활용할 수 있습니다.

스케치북의 표지에서 종이의 정보를 확인할 수 있습니다.

이 책에서 필요한 도구는 연필, 펜, 지우개, 종이입니다. 채색은 원하는 도구로 자유롭게 해 보세요. 이 책 본문에서 추천하는 준비 도구는 다음과 같습니다.

① 연필: 2H 경도의 흐린 연필
② 펜: 0.3~0.5 두께의 유성펜
③ 지우개: 말랑한 미술용 지우개
④ 종이: 120~200g 정도의 종이 또는 스케치북. 크기는 A5 또는 A4
⑤ 채색: 자유롭게 해봅니다.

A Theory | 개념 잡기

❶ 선 연습을 하는 이유

우리는 이미 펜을 잡고 글씨를 쓰는 연습을 많이 해왔습니다. 그 때문에 붓질하는 것이 아닌 이상 펜이라는 도구에도 어느 정도 익숙하고, 짧은 선이나 작은 동그라미를 그리는 것도 잘할 수 있을 것입니다. 하지만 문제는 큰 원이나 긴 선입니다. 그것들을 그리는 것만 조금 연습한다면 여기서 제시하는 선 연습 모두를 하지 않아도 괜찮습니다. 다만 그리면서 '선이 내 맘대로 잘 안 되는데?'라고 느끼는 순간이 온다면 그때 다시 여기로 돌아와 선 연습을 조금씩 해봅시다. 필요하다고 느낄 때 시작하는 게 마음가짐과 재미 모두 달라지는 요소가 되겠지요.

'왜 펜선을 연습해야 하나요?'라는 질문에는 '기본'이라는 단어를 꺼내 봅니다. 선은 그림의 기본 같은 것입니다. 무엇을 어떻게 그리더라도 기본이 되고 선 없이 면으로 채우는 그림이라고 하더라도 기본 형태와 구도를 잡는 스케치는 선이 필요합니다. 선으로 그릴 때 선의 느낌에 따라 다른 스타일을 추구할 수도 있고요. 그만큼 선은 드로잉의 필수 요소이며, 동시에 가장 중요한 요소라고도 할 수 있습니다. 또한 펜은 가장 쉽게 선을 연습할 수 있는 도구이기 때문에 펜드로잉은 나중에 어떤 분야의 그림을 그리게 되더라도 기초가 되어준답니다.

❷ 펜선의 종류와 펜 잡는 법

펜선의 종류에 대해서 알아봅시다. 선의 두께와 표현은 그림의 스타일에 따라 다르게 사용됩니다. 그 이외에 외곽선, 그림자나 질감 표현, 무늬 넣기 등 용도에 따라 다르게 쓰입니다. 또는 종이 등 함께 사용하는 도구에 따라서도 다른 느낌의 선을 얻을 수 있습니다. 또한, 펜선은 펜을 잡는 방법이나 펜압, 기울기에 따라서도 느낌이 달라지기도 합니다. 그래서 같은 펜으로 그리더라도 사람에 따라 선의 두께나 느낌이 다를 수 있는 것입니다.

① 두께에 따라: 두꺼운 선, 얇은 선, 두꺼웠다가 얇아지는 선 등
② 표현에 따라: 깔끔한 선, 흔들리는 선, 끊어지는 선 등
③ 용도에 따라: 외곽선, 질감 표현, 무늬 넣기 등
④ 도구에 따라: 펜, 색연필, 붓, 마카 등
⑤ 펜을 잡는 방법과 펜압에 따라: 얇고 힘 없는 선, 두껍고 힘 있는 선, 흔들리는 선 등

펜을 바짝 잡고 그린 선명한 선

펜을 멀리 잡고 그린 흔들리는 선

반드시 펜이 아니어도 도구에 따라서도 선이 다른 느낌이 나는 것을 알 수 있습니다. 기본적으로 펜으로 연습하지만, 기분에 따라 다른 도구가 있다면 그것으로도 그려봅시다. 같은 그림이지만 다른 도구의 느낌도 느낄 수 있고 연습이 지루하지 않게 됩니다. 도구의 색은 상관없어요. 색을 두 가지 이상 사용해보기도 하면서 선 연습을 즐겨봅시다.

또한, 여러 종류의 선을 한 화면에 사용할 수도 있습니다. 예를 들어 하나의 풍경 그림 안에 주인공은 두꺼운 선, 멀리 있는 것은 얇은 선을 사용하고, 인공물에는 선명한 선, 구름 같은 자연물에는 끊어지는 얇은 선을 사용합니다. 위치, 소재, 질감 등에 따라 다른 선을 조합해 느낌을 만들어 내는 것이지요. (선 표시 예시 ▷205쪽)

❶ 틈틈이 하는 선 연습

처음부터 너무 바른 선을 그을 필요는 없습니다. 흔들리고, 유연한 선도 좋습니다. 가끔 의도하지 않은 선이 그려져도 의연하게 넘길 수 있는 마음가짐도 필요합니다. 특히 긴 선을 그을 때는 전체적으로 목적지로만 가고 있다면 약간 벗어나는 것은 개의치 말기로 합시다. 완벽한 선이란 없습니다.

일직선을 너무 그리고 싶은데 잘되지 않는다면 자를 사용해도 괜찮아요. 예를 들어 건물을 그릴 때 사용하면 좋겠지요. 자연물과 극명한 선의 대비를 끌어낼 수 있습니다. 드로잉을 계속하다 보면 어느샌가 자를 쓰는 게 선 연습을 하는 것보다 더 귀찮아질 수도 있습니다. 때에 따라 편한 방법으로 사용하세요.

이제 선 연습을 해볼까요? 선은 깔끔하고 딱 떨어지도록 그려봅니다. 깔끔한 선만이 정답은 아니지만, 연습은 필요합니다. 깔끔한 선을 긋기 위해서는 어느 정도의 필압도 필요하고 정확도도 필요하기 때문입니다. 필압과 정확성을 익히기에 적당한 선입니다.

먼저 도화지를 칸으로 나누어요. 칸은 연필 선으로 나누어도 좋고, 네임펜 등 조금 두꺼운 펜으로 그립니다. 자를 대고 그어도 좋고 손으로 그려도 좋아요. 한 칸의 크기는 가로세로 4센티를 넘지 않도록 합시다. 너무 크면 부담스러우니까요.

사진의 도화지 사이즈: A5

칸 하나씩 다양한 선으로 채웁니다. 그림을 보면서 따라 해보세요. 본인만의 무늬를 넣어도 좋습니다. 조금 삐뚤어졌다고 해서 중간에 포기하지 마세요. 펜과 친해지는 시간이니까요. 한 번에 하지 않아도 좋습니다. 하루에 한 줄을 채운다는 생각으로 천천히 해도 좋아요. 참고 동영상을 보면서 선을 그리는 속도를 느껴보세요. 생각보다 천천히 그려야 합니다.

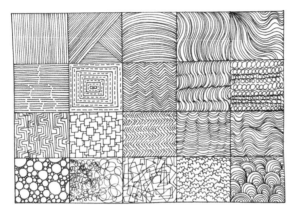

QR 코드로 참고 동영상을 확인하세요.

선을 잘 긋는 요령을 정리해 봅니다. 저의 방법이고 각자만의 편한 방법을 찾아도 좋아요.

① 짧은 선(직선, 곡선): 세로선은 손목을 고정하고, 펜 잡은 손가락만 움직입니다. 가로선은 펜 잡은 손가락은 고정하고, 손목만 옆으로 움직입니다.
② 긴 선: 짧은 선을 이어 그리는 방법도 있지만, 한 번에 그릴 땐 손과 손목은 펜을 잡은 채 고정한 상태로 팔꿈치만 움직입니다.
③ 곡선: 펜 잡은 손가락은 고정하고, 손목만 움직입니다.

❷ 선만 그려 작품 만들기

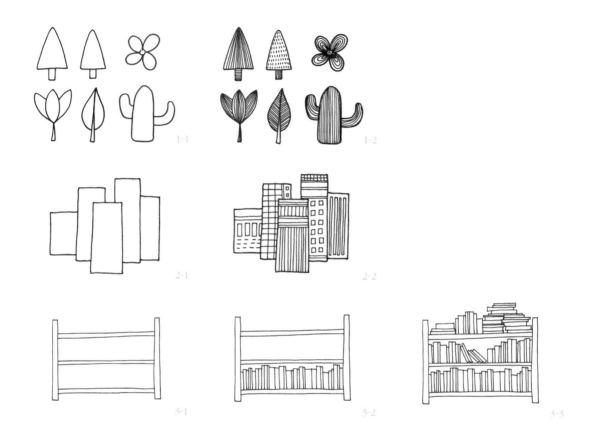

1. 여러 가지 자연물을 단순하게 그린 뒤 안쪽을 선으로 채워보아요. 외곽선은 조금 두꺼운 선으로 하면 좋습니다. 색도 자유롭게 칠해보세요.

2. 직사각형을 겹쳐 그린 뒤 안쪽에 여러 선 무늬를 넣으면 빌딩이 됩니다. 다양한 모양으로 할 수 있겠지요.

3. 책장을 얇은 직사각형을 모아 사다리 모양으로 그리고 안쪽을 책으로 채워요. 긴 선과 짧은 선을 동시에 연습할 수 있습니다.

4-1 4-2 4-3

5-1 5-2

6 7

4. 실도 선 연습하기 좋은 소재에요. 조금 더 유연한 선을 연습할 수 있어요. 실타래 모양을
 스케치한 뒤 실이 감긴 방향대로 선을 차분히 그어보아요.

5. 다른 모양의 실타래도 연습해요.

6. 여러 모양을 그리고 외곽에 점선을 넣어 점선을 연습해요.

7. 붓, 양말 등 다양한 모양을 그리며 선을 연습할 수 있습니다. 자신만의 모양도 그려보세요.

Part 2

소품의 형태

기
본
편

Part 2에서는 평면 사각형을 기준으로 그림을 그리는 가장 기초적인 방법으로 시작합니다. 그리고 보조선, 평행선 등을 이용해 점점 여러 가지 형태를 잡는 다양한 방법을 배웁니다. 한 번만 그리고 넘어가지 말고 마음에 들 때까지 여러 번 그리는 것을 망설이지 마세요. 연습을 거듭할수록 좋아질 거예요.

01
전체 보기

02
투시하기

03
보조선 이용하기

04
평행선 이용하기

잘 그린다는 것의 기준은 무엇일까요?

사실 굉장히 주관적이지만 보통 입체인 대상을 평면 종이에 유사하게 그려내는 능력을 말합니다. 여기에는 색이나 표현법 등에 앞서 '형태'가 가장 기본이 됩니다. 형태를 평면으로 잘 옮기는 작업을 미술에서는 '형태를 잡는다'라고 합니다. 이제부터 형태를 잘 잡는 기술 10가지를 알려드립니다. 이 기초 이론을 잘 익혀 앞으로 드로잉 도구로써 잘 활용하시기를 바랍니다.

❶ 형태 잡기의 기술 1: 전체 보기

사물의 형태를 잡아내는 가장 기본적인 방법은 바로 '전체 보기'입니다. 그 사물의 한쪽부터 다른 쪽까지 순서대로 그려 나가는 것이 아니라, 사물의 전체 모습을 하나의 큰 덩어리로 보는 연습입니다. 전체를 본다는 것은 그림의 모양뿐 아니라 도화지 전체 즉, 그림 밖의 여백까지도 생각한다는 뜻입니다. 전체를 보며 그리는 버릇을 들이면 나중에는 더 많은 숫자의 사물을 한 번에 그리게 될 때도 실수 없이 원하는 위치에 그릴 수 있게 됩니다. 또한 그림을 그릴 때 상체를 세운 바른 자세는 넓은 시야를 확보해 전체를 보는 데도 도움이 됩니다.

무심결에 도화지의 모서리에서부터 그림을 시작하는 경우가 있어요. 그러다 보면 생각보다 그림이 커질 수도 있고 도화지가 작다면 그림을 온전히 다 담아내지 못할 수도 있습니다. 우선 그림을 그리기 전에 도화지 속 그림 위치와 크기를 미리 정하고 시작한다면 실수를 현저히 줄일 수 있습니다.

모서리에서 그림을 그리는 경우　　　　　　　중앙에 그림의 위치와 크기를 정하고 그린 경우

❷ 전체 보기의 핵심 : 비율

전체 보기의 핵심은 '비율'입니다. 사물의 가로와 세로의 비율이 중요한데요. 가로
가 세로에 비해 얼마나 긴지, 세로는 얼마나 짧은지를 잘 자세히 관찰해 그립니다.
처음에는 전체의 가로세로 비율만 신경 쓰면 되고 세세한 모양을 관찰하는 것은 다
음 일입니다. 처음 정한 비율을 기준으로 이후 작업이 진행되므로 가장 중요한 작업
이라고도 할 수 있습니다.

대상의 실물이나 사진이 있다면 그것을 보고 전체 비율을 가늠해 사각형으로 도화
지에 구현합니다. 그린 뒤에는 원본과 그림을 여러 차례 번갈아 살펴보며 비율이
맞는지 확인합니다. 실물이나 사진이 없는 머리로 구상한 그림이라면 내가 원하는
비율이 맞는지 계속 생각하며 그립니다.

그다음, 조금 더 세분화해 비율을 구분합니다. 가장 큰 덩어리부터 나누는데 전체
의 크기에서 얼만큼을 차지하는지 비율을 잘 보며 진행합니다. 비율을 잘 보는 방
법은 전체를 절반 또는 그 이상으로 나누어 보고 그 안에 어느 정도쯤 들어가는가
를 가늠해 보는 방법도 있고, 나누려고 하는 곳과 전체의 끝을 반복적으로 시선을
왔다 갔다 하며 감을 잡는 방법도 있습니다.

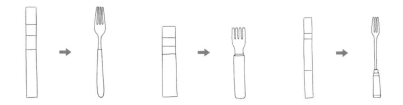

전체가 어떤 비율로 이루어져 있는지, 또 전체 비율을 어떻게 나누었는지에 따라
같은 물체라도 전혀 다른 느낌을 줄 수 있습니다. 이처럼 전체를 먼저 보고 큰 덩어
리로 나누는 방법은 모든 형태 잡기의 기본이라고 할 수 있습니다. 형태의 비율을
정확하게 맞출수록 그림의 완성도는 더욱 높아집니다.

처음 시작할 때는 세미 사실화 정도로 묘사를 적당하게 생략한 표현법이 좋아요. 연필 스케치는 형태가 잘 잡힐 때까지 몇 번이고 고쳐 그리는 것을 두려워하지 마세요. 자, 이제 단순한 모양이지만 전체 보기를 쉽고 효과적으로 연습할 수 있는 소품부터 그려보겠습니다. 쉬운 것부터 기본에 충실한 마음으로 접근합시다.

펜

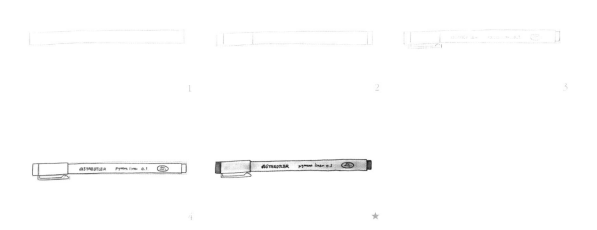

1 2 3

4 ★

1. 도화지의 정가운데에 연필로 정중앙에 펜의 가로세로 비율과 같은 사각형을 그립니다.

2. 다음 큰 덩어리로 나눕니다. 여기서 가장 큰 덩어리는 뚜껑과 몸체가 나누어지는 부분이겠지요. 원본과 그림을 번갈아 보면서 비율이 잘 맞는가 확인합니다.

3. 이제 펜 뚜껑의 클립과 몸체의 프린팅 글자 등을 그려요. 앞에서 설명한 바와 같이 세미 사실화 수준으로 적당히 생략하며 그립니다.

4. 연필 선에 따라 펜으로 그리고 스케치를 지워요. 지우기 전에 잠시 기다려 잉크가 마를 시간을 줍니다. 긴선은 편한 방향으로 도화지를 돌려 그려도 좋아요.

채색
Tip
어두운 무채색 계열로 채색할 때 펜 선을 살리고 싶다면, 사물의 원래 색상이 어둡더라도 한두 톤 밝은색으로 칠합니다. 예를 들어 검은색으로 채색하기를 희망한다면 진한 회색으로 칠하는 거지요. 나머지 색도 가장 진한 색에 맞춰 밝기를 조절합니다. 그러면 색의 느낌을 내면서 선도 살아있는 그림이 됩니다.

쿠키

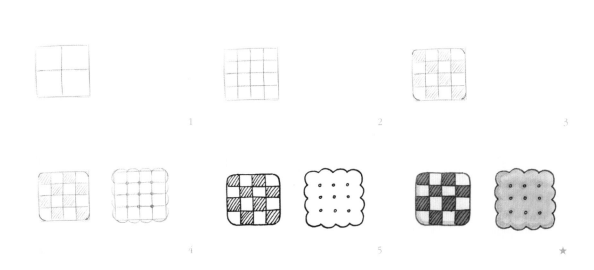

1. 연필로 도화지에 정사각형을 그리고 4등분으로 나눕니다.

2. 4개의 정사각형을 다시 4등분으로 나누어 총 16등분을 합니다.

3. 테두리 모서리를 둥글게 한 뒤 작은 칸을 하나 건너로 빗금을 넣습니다.

4. 정사각형 하나를 더 그려 똑같이 16등분을 합니다. 작은 칸에 맞춰 외곽을 둥글게 그리고 선이 만나는 지점마다 점을 찍습니다.

5. 연필 선을 따라 펜선을 그리고 스케치를 지워요. 채색은 원하는 도구로 자유롭게 합니다.

레트로 라디오

1. 레트로 라디오 비율과 같은 사각형을 그려요.

2. 그다음 큰 덩어리부터 나눕니다. 먼저 스피커와 조작부를 구분하고 테두리를 표시합니다.

3. 스피커와 조작부 그리고 테두리 안쪽에 선을 더 그어 공간을 나누어요.

4. 왼쪽 칸에는 스피커를 빗금으로 표시하고 오른쪽 칸에는 주파수 디스플레이, 라디오 다이얼, 버튼을 그려 넣습니다. 마지막으로 위쪽에 안테나를 그립니다.

5. 펜선은 큰 부분인 테두리부터 그립니다. 선이 조금 삐뚤어졌다고 해서 낙심하지 마세요. 스케치 선을 지우고 보면 크게 티가 나지 않습니다.

가방

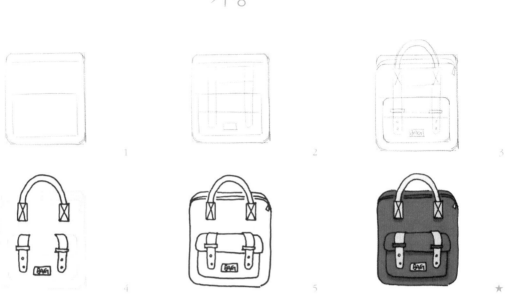

1. 가방의 가로세로 비율을 잘 보며 사각형을 그려요. 주머니와 지퍼 구분 선을 그리고 테두리 모서리는 둥글게 합니다.

2. 양쪽으로 같은 선상에 있는 것을 그릴 때는 선을 이어 높이가 서로 달라지지 않게 합니다. 이 경우 손잡이 패치와 주머니 장식이 이에 해당합니다.

3. 선이 겹치는 부분에 손잡이 패치, 주머니 장식을 그리고 손잡이와 로고 문구를 넣습니다.

4. 펜선으로 손잡이, 손잡이 패치, 주머니 끈, 로고 등을 먼저 그립니다. 그래야 선이 겹치는 부분을 그릴 때 실수를 줄일 수 있습니다.

5. 나머지 펜선을 그릴 때는 앞서 그린 선과 닿지 않도록 할 수도 있습니다. 여기서는 손잡이를 먼저 그리고 가방 지퍼는 손잡이 부분을 피해 그렸습니다. 이런 방법으로 작은 소품이지만 공간감을 줄 수 있습니다.

채색
Tip

작은 소품도 채색해 완성하는 습관이 좋습니다. 서로 겹친 부분을 채색할 때는 그 아래쪽에 한 톤 어두운색으로 명암을 주는 게 공간감을 주는 방법 중 한 가지입니다.

옷장

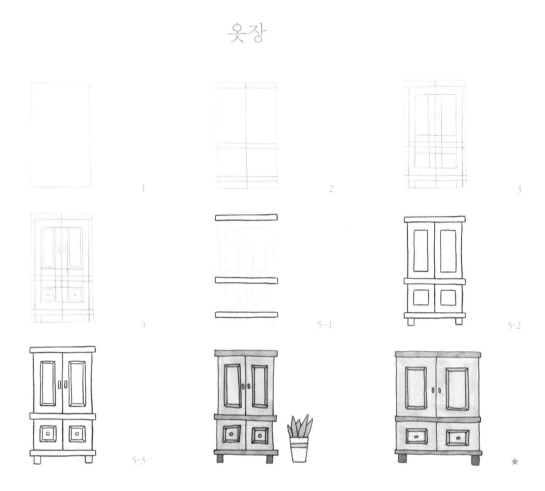

1. 그리고 싶은 옷장의 비율을 생각하며 사각형을 그립니다. 가로세로 비율이 달라지면 완전히 다른 느낌의 옷장이 됩니다.

2. 양문형 옷장을 생각해 세로로 반을 나눈 뒤 칸을 구분하는 선을 긋습니다.

3. 옷장의 양옆 높이를 맞춰 추가로 그립니다. 중앙의 문양은 양쪽으로 같은 선상에 있으니 선을 연결해 그립니다.

4. 옷장 문양 안쪽에 선을 겹치게 그리고 나머지도 스케치를 따라 그려 표현합니다.

5. 펜선은 칸을 구분하는 선부터 그립니다. 화분 등의 소품을 추가해 보아도 좋습니다. 비율에 따라 달라지는 느낌을 확인해 보세요.

미니 커피 머신

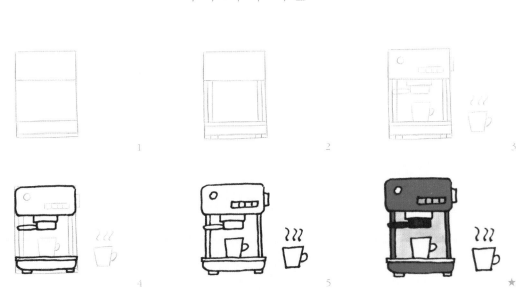

1. 비율에 맞춰 사각형을 그리고 조작부, 추출구, 물받이 세 부분으로 크게 나눕니다.

2. 커피 머신 양옆 안쪽에 선을 추가로 표시하고 물받이 부분은 조금 더 작은 면으로 나누어 트레이와 받침대를 그립니다.

3. 필터와 커피잔 그리고 조작 버튼을 그리며 작은 부분을 챙깁니다.

4. 펜선을 넣기 전에 겹치는 부분이 어디인지, 무엇부터 그려야 할지 생각해본 뒤 앞에 있는 것부터 그립니다.

5. 나머지 부분을 펜선으로 그리고 원하는 도구와 색상으로 채색합니다.

앞선 과정의 응용, 심화 과정입니다. 잘 따라오셨다면 충분히 하실 수 있을 거예요. 채색은 각자 원하는 색으로 칠해도 좋습니다.

레트로 카세트 플레이어

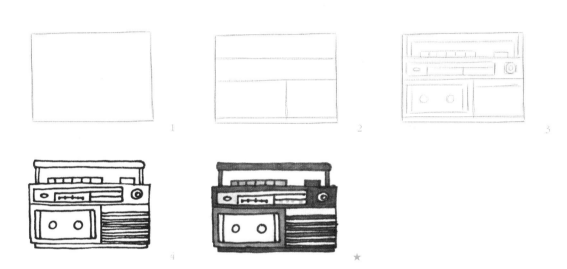

1. 몸체와 손잡이 전체를 보고 사각형을 그립니다.

2. 카세트 삽입구, 스피커, 디스플레이, 손잡이를 구분하는 선을 그립니다.

3. 구역마다 작은 부분을 세세하게 그려 넣습니다.

4. 스케치를 따라 펜선을 그립니다.

커피 머신

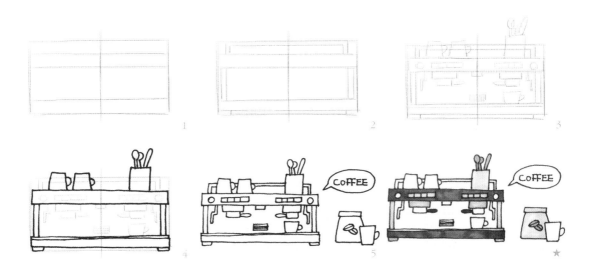

1. 비율에 맞춰 사각형을 그리고 조작부, 추출구, 물받이 세 부분을 구분하는 가로선을 긋습니다. 좌우 대칭인 소품을 그릴 때는 중앙에 보조선을 그으면 양쪽의 비율을 맞추기 좋습니다.

2. 중앙 보조선을 기준으로 대칭인 부분을 먼저 그립니다.

3. 커피잔, 필터, 조작 버튼, 건조 중인 커피잔, 수저통 등 작은 부분을 세세하게 그립니다.

4. 펜선을 넣기 전에 겹치는 부분을 확인하고 앞에 있는 사물부터 그립니다. 옆쪽으로 커피봉투, 커피잔, 말풍선 등도 추가할 수 있어요.

5. 나머지 부분도 스케치를 따라 펜선을 그립니다.

여행 가방

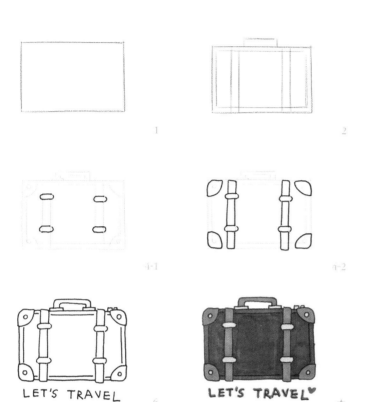

1

2

3

4-1

4-2

5

LET'S TRAVEL

6

LET'S TRAVEL♥

★

1. 전체 비율을 잡을 때, 작은 부분이라면 일부를 제외하고 사각형을 그리는 것도 편해요. 여기서는 손잡이를 제외하고 가방 몸체만 그렸습니다.

2. 가방 테두리, 끈, 손잡이를 그립니다. 좌우 대칭이므로 중앙 보조선을 이용해도 좋아요.

3. 가방 모서리와 끈에 달린 버클을 그립니다.

4. 펜선을 넣을 때는 앞뒤 순서를 잘 생각하면서 그립니다.

5. 선이 겹치지 않도록 앞에 있는 것부터 하나씩 펜선을 넣습니다.

6. 글자도 넣어 완성해요.

카메라

1

2

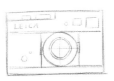

3

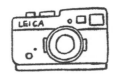

4

5

★

◎

1. 전체 크기에 맞춰 사각형을 그리고 가운데 렌즈와 주변부를 크게 나눕니다.

2. 가운데 동그란 렌즈를 그릴 때는 먼저 사각형으로 자리를 잡은 뒤 4등분 보조선을 긋고 1/4 씩 그리면 좋습니다. (보조선 이용하기▷62쪽)

3. 렌즈, 셔터, 뷰파인더, 브랜드 문구 등 작은 부분을 세세하게 그립니다.

4. 펜선으로 카메라 몸체와 렌즈를 먼저 그립니다.

5. 나머지 부분을 그리면 완성입니다.

◎ 다양한 모양의 카메라로 응용해 보세요.

초콜릿 상자

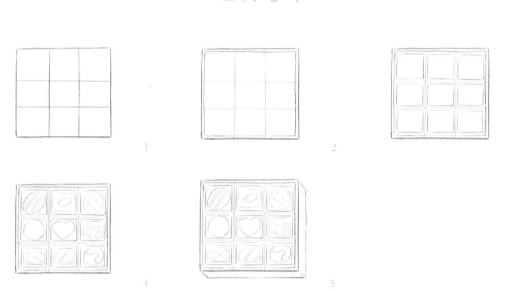

1. 상자의 앞면만 생각하고 정사각형을 그린 뒤 9등분으로 나눕니다.

2. 상자 테두리 안쪽에 선을 그어 두께를 표현합니다.

3. 칸마다 작은 정사각형을 하나씩 더 그려 두께를 강조합니다.

4. 칸 안에 다양한 모양의 초콜릿을 그려요.

5. 상자의 옆면을 얇은 두께로 표현합니다.

6-1

6-2

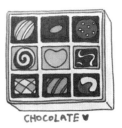

CHOCOLATE ♥ ★

6. 펜선은 상자부터 그립니다.

채색 색을 칠할 때는 연한 색부터 칠합니다. 연한 색은 나중에 칠한 색과 잘 어울리지 않거나 더 진하게 칠하고 싶을 때 언제든지
Tip 덧칠할 수 있기 때문입니다. 사실 덧칠하지 않는 것이 가장 좋긴 합니다. 색을 칠하기 전에 빈 종이에 어울리는 색들을 칠해보
 는 등 채색 계획을 미리 세우는 것이 도움이 됩니다.

❶ 형태 잡기의 기술 2 : 투시하기

투시하기란 말 그대로 꿰뚫어 본다는 뜻입니다. 스케치할 때 사물이 겹쳐서 보이지 않는 부분까지 생각하며 그리면 보다 안정된 형태로 쌓을 수 있습니다. 두 개 이상의 사물을 함께 그릴 때도 가려지는 부분까지 그립니다. 그러면 사물이 중첩되어 형태가 어색해지는 것을 막을 수 있습니다.

예를 들어 보겠습니다. 컵부터 빵, 크림, 딸기 장식이 겹겹이 쌓인 컵케이크를 그릴 때는 어디서부터 스케치해야 할까요?

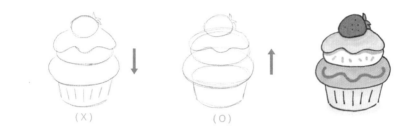

(X) (O)

물론 앞서 배운 '전체 보기'가 우선입니다. 다음 가장 큰 덩어리부터 비율을 나누고 형태를 잡게 되는데, 위에 있는 딸기 장식부터 그리면서 내려오지 말고 아래 컵부터 그리면서 올라갑니다. 완성 그림에서는 보이지 않는 컵 윗면까지 그려야 그 위에 얹을 빵, 크림, 딸기 장식이 안정감 있게 자리 잡습니다.

❷ 투시하기의 핵심 : 바닥 면

스케치할 때 위에서부터 내려오며 그리지 않고 아래에서부터 올라가며 그리는 이
유는 '바닥면'이 핵심이기 때문입니다. 바닥 면이 자리 잡아야 윗부분도 안정적으로
그릴 수 있습니다.

두 개 이상의 사물을 그릴 때도 마찬가지입니다. 예를 들어 책장에 꽂힌 책을 그릴
때는 책에 가려 보이지 않더라도 책장 전체 바닥 면을 그려야 합니다. 책장 전체 바
닥 면을 그린 다음, 그 위로 책을 그려야 책장 너비보다 책 너비가 더 커져 책장 뒷
면을 뚫고 나가는 실수를 막을 수 있습니다.

위 그림은 올바르게 그린 걸까요? 책장 안쪽을 투시하면 알 수 있습니다. 책이 책장
뒷면을 뚫고 나갔어요! (올바르게 그린 예시▷55쪽)

모든 그림을 '투시하기' 방법대로 그릴 필요는 없지만, 처음에는 기본 과정을 익힌다는 생각
으로 따라와 주세요! '투시하기' 방법으로 그림을 그리다 보면 자연스레 그 과정을 거치지
않아도 눈으로 사물을 투시하는 능력이 생깁니다.

컵케이크

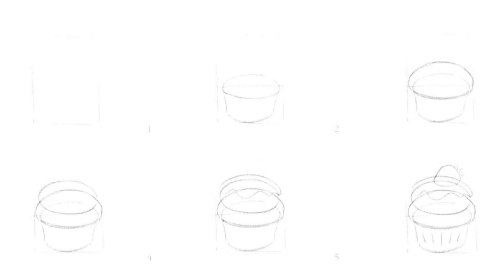

1. 도화지에 컵케이크 전체 크기의 사각형을 그려요. 컵, 빵, 크림, 딸기 장식을 겹겹이 쌓아
 올린 컵케이크의 전체 모양은 세로가 긴 직사각형입니다.

2. 컵케이크 중 가장 큰 부분을 차지하는 컵을 기준으로 선을 나눕니다. 선은 컵 윗면이 될 타
 원의 중심선입니다. 선 중심으로 타원을 그린 뒤 컵의 몸체를 그려요.

3. 컵 위에 빵을 그려요. 빵이 부풀어 있는 모양이니 컵 윗면보다는 더 크고 둥글게 그립니다.

4. 그다음 위에 작은 빵을 하나 더 얹습니다. 첫 번째 빵과 겹친 모습으로 그립니다.

5. 맨 위 빵의 모양을 보며 크림을 얹듯이 그려요. 크림이 자연스럽게 흘러내리는 느낌으로
 표현하면 좋습니다.

6. 크림 위로 딸기 장식과 컵 문양까지 그리며 작은 부분을 세세하게 챙깁니다.

7-1

7-2

★

7. 펜선은 스케치와는 반대로 위에서 아래로 내려오며 그립니다. 선이 서로 겹치는 부분은 위
 의 물체를 우선으로 그립니다.

채색 그림자를 현실감이 있게 그려 넣지 않고 바닥과 맞닿는 면을 약간 어둡게 해주는 것만으로도 입체감을 살릴 수 있습니다. 여
Tip 기서는 컵케이크 아래 선을 따라 진회색으로 칠했습니다.

도넛

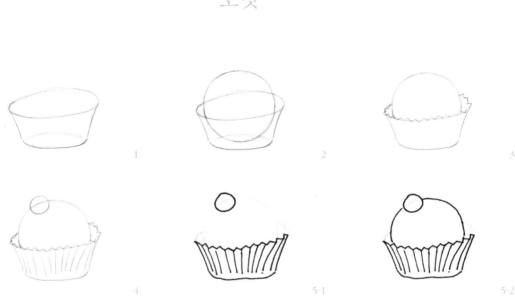

1

2

3

4

5-1

5-2

1. 종이 포일에 담긴 도넛을 그릴 텐데요. 도넛 아래 종이 포일부터 그립니다. 겉으로 보이지 않는 바닥 면까지 그려요. 위가 넓고 길이가 짧은 원기둥 모양입니다.

2. 종이 포일 안에 도넛은 종이 포일 바닥 면까지 닿도록 동그라미로 그립니다.

3. 종이 포일 앞면과 도넛의 동그라미 안쪽 스케치를 지우면 종이 포일에 담긴 도넛 모양이 그럴듯해 보입니다. 그다음 종이 포일의 뾰족한 모양을 따라 그립니다.

4. 종이 포일의 주름과 크림 토핑도 표현해요.

5. 펜선은 종이 포일의 앞면과 크림 토핑을 먼저 그리고 크림 토핑을 피해 도넛을 그립니다.

6

★

6. 펜선으로 종이 포일 뒷부분을 그리고 마지막으로 점과 짧은 선을 활용해 도넛 질감을 표현
합니다.

채색 도넛에 입체감을 주기 위해서 채색을 활용해 봅니다. 종이 포일과 가까운 부분은 조금 어둡게 칠하고 가운데는 밝게 옆은 중
Tip 간 밝기로 채색합니다. 전체를 밝게 칠한 뒤 덧칠하는 방식으로 진행하면 자연스럽게 명암이 표현된답니다.

소시지 빵

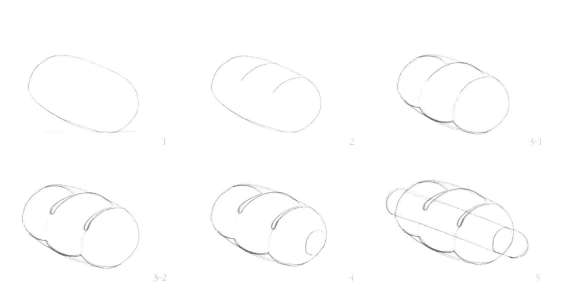

1

2

3-1

3-2

4

5

1. 가장 먼저 빵을 그립니다. 빵은 둥글넓적한 모양으로 잡고 약간 비스듬하게 그립니다. 얼마나 기울여야 하는지 헷갈린다면 아래 직선을 그어 각도를 확인합니다.

2. 빵을 3등분으로 나누어 칼집을 냅니다.

3. 칼집을 기준으로 세 부분을 둥글게 모양 잡은 다음, 칼집 윗부분에 파인 홈을 그립니다.

4. 빵 아랫부분에 동그라미를 그려 소시지 구멍을 만듭니다.

5. 소시지 빵을 투시한다고 생각하면서 빵 안에 소시지 모양을 길쭉하게 그립니다.

6

★

6. 펜선은 앞부분인 빵을 먼저 넣습니다. 앞뒤로 삐져나온 소시지를 그리고 스케치를 지웁니다. 빵 밑면에 짧은 선을 넣어 질감을 표현합니다.

채색
Tip
사물의 질감은 점이나 짧은 선을 그려 표현하기도 하고 채색으로 처리하기도 합니다. 또 사물의 밑면을 한 단계 어두운색으로 칠하면 명암이 표현되는데요. 그 아래 그림자를 넣으면 입체감을 살리는 데 도움이 됩니다. 소시지 빵의 소시지처럼 바닥에서 떨어져 허공에 있는 경우 그림자도 사물과 떨어져 그려야 합니다.

물컵

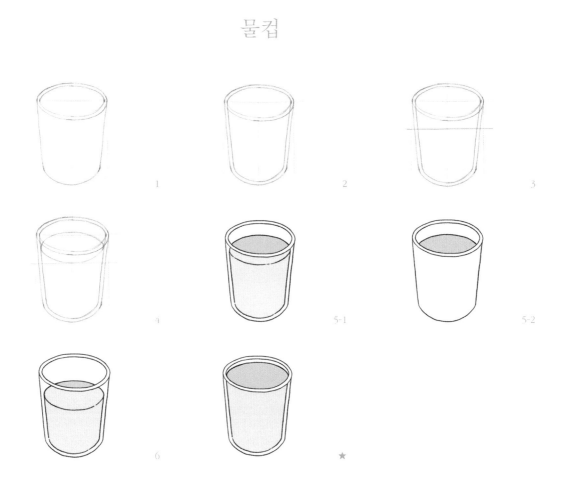

1. 컵에 담긴 물이나 음료의 형태를 잡는 방법에 대해서 알아봅시다. 우선 원기둥 모양의 컵을 그립니다. 컵 입구 안쪽에 타원을 추가해 두께를 표현해도 좋습니다. (참고▷67쪽)

2. 겉에선 보이지 않는 안쪽 두께를 표시합니다. 여기서는 편의상 하늘색으로 표시했어요.

3. 컵에 물이 절반 이상 채워진 모습을 그려봅니다. 물의 수위를 선으로 표시합니다.

4. 그은 선 위로 컵 입구를 그린 타원과 비슷한 두께의 타원을 그립니다. 컵 안쪽 두께 선과 연결되게 해요.

5. 펜선을 넣고 물에 색을 넣어보면 투명한 컵은 왼쪽 그림, 불투명한 컵은 오른쪽 그림과 같겠지요.

6. 이렇게 중심선의 위치만 옮겨 타원을 그리면 얼마든지 수위를 조절할 수 있습니다.

책장

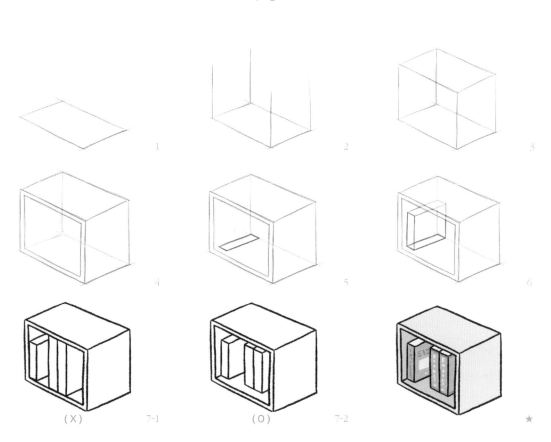

1. 먼저 책장 바닥면을 그립니다. 가로선, 세로선은 각각 평행하게 합니다.

2. 바닥면의 각 모서리에서 수직선을 위로 올려 높이를 표시해요.

3. 책장의 윗면 가로, 세로선도 바닥면과 평행하게 합니다.

4. 책장 앞면 가장자리에 테두리를 둘러 두께를 표현합니다.

5. 책도 바닥면을 먼저 그립니다. 책장의 바닥면과 맞닿되 뒤어나가지 않게 합니다.

6. 책장과 마찬가지로 높이선과 윗면을 그리면 책장에 알맞게 들어간 책이 됩니다. (잘못된 예시와 비교▷47쪽)

7. 여러 권의 책을 그릴 때, 책의 높이와 너비를 책장 윗면과 앞면에 바짝 붙여 그리는 경우가 많습니다. 이는 부자연스러워 보이므로 책장 윗면과 앞면에 공간을 확보해 줍니다.

'투시하기'를 연습할 수 있는 다양한 소품을 더 그려봅시다. '투시하기' 과정을 밟으며 그림
을 그렸을 때와 그렇지 않고 바로 형태 잡았을 때를 비교하며 그림 실력을 올려보아요.

슬리퍼

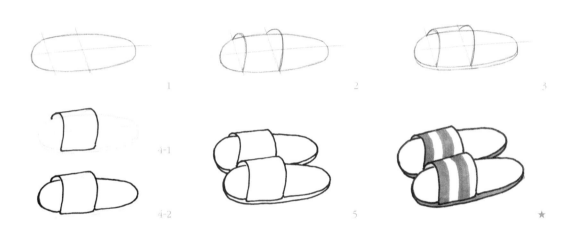

1. 슬리퍼 바닥을 먼저 그립니다. 발볼 부분은 넓게, 발꿈치 부분은 좁게 폭을 조절하며 긴 원
 을 그립니다. 긴 원에 보조선을 긋는데 중앙선과 발등이 들어갈 곳을 선으로 표시합니다.

2. 슬리퍼 발등 부분을 반원으로 그립니다.

3. 슬리퍼 발등 부분을 이어주는 선과 밑창을 그립니다.

4. 펜선은 발등, 바닥, 밑창 순서로 넣습니다. 겹치는 부분은 피해서 선을 표시합니다.

5. 앞의 과정과 같은 방법으로 나머지 짝을 그려 슬리퍼 한 켤레를 완성합니다.

테이블보

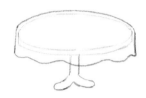

1. 먼저 둥근 상판과 테이블 다리를 그려 원형 테이블을 완성합니다. 이 과정에서 둥근 상판의 두께도 표시해 주세요.

2. 둥근 상판 위로 테이블보를 씌웁니다. 테이블보의 가장자리는 상판 둘레보다 살짝 크게 그리고, 아랫부분은 흘러내리는 느낌을 주기 위해 물결로 표현합니다.

3. 테이블보와 테이블 다리에 펜선을 넣습니다. 테이블보가 접혀 내려가는 부분은 끊어지는 선으로 표현해요.

채색
Tip
테이블보를 채색할 때 줄무늬를 넣는다면 아래로 꺾이는 모양도 참고해 보세요.

운동화

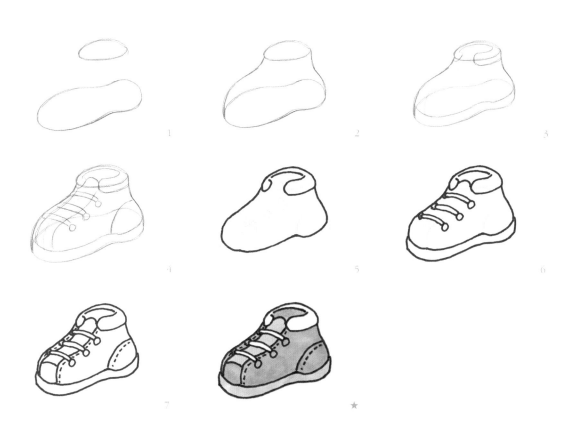

1. 우선 운동화의 밑창과 발목 부분의 위치를 잡습니다. 밑창은 아래쪽, 발목 부분은 위쪽에 적당히 거리를 두며 자리 잡아요.

2. 운동화의 밑창과 발목이 들어가는 구멍을 연결하며 옆 모양을 잡습니다.

3. 운동화 바닥과 밑창을 구분하는 선을 그어 밑창 두께를 강조하고 발목 부분에 덧댄 가죽을 그립니다. 또 앞코를 기준으로 중앙선을 그려 운동화 끈 자리를 잡습니다.

4. 운동화 끈, 뒤꿈치 쪽 덧댄 가죽, 운동화 혀 등 작은 부분을 챙겨 그립니다.

5. 먼저 운동화 전체 모양과 발목에 덧댄 가죽 부분을 펜선으로 그립니다.

6. 밑창 두께를 표현하고 운동화 끈과 혀를 그립니다.

7. 나머지 선을 그리고 바늘땀을 넣어 표현력을 높입니다.

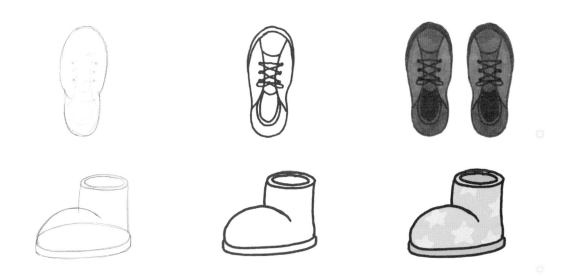

◎ 다른 신발들도 도전해 보세요.

비치 의자

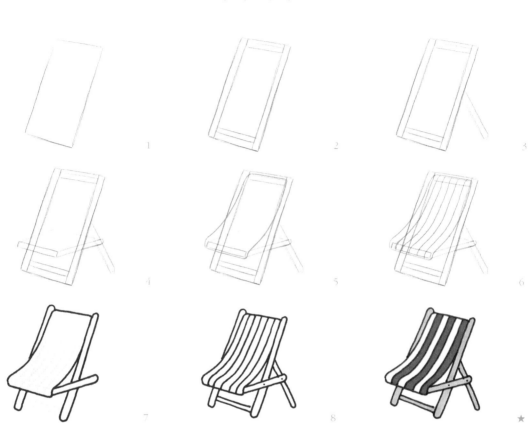

1. 먼저 기울어진 사각형인 비치 의자의 앞판부터 그립니다.

2. 기울어진 사각형 위아래와 안쪽에 선을 그어 지지막대를 그려요.

3. 비치 의자를 받치는 나무막대 뒷다리를 그립니다.

4. 바닥과 평행하도록 앉는 부분을 그립니다. 좌판의 두께도 표시합니다.

5. 앞판 윗부분 가로막대부터 좌판 앞부분까지 감싸는 천을 그립니다.

6. 천에 세로줄 무늬를 넣어 마린룩 스타일의 매력을 더합니다.

7. 펜선은 천부터 그립니다. 다음, 나무막대가 겹친 부분을 생각해 순서대로 선을 넣습니다.

8. 나무막대 뒷다리 등 나머지 선을 채우고 천의 무늬와 접합 부위를 그려 완성합니다.

귤 바구니

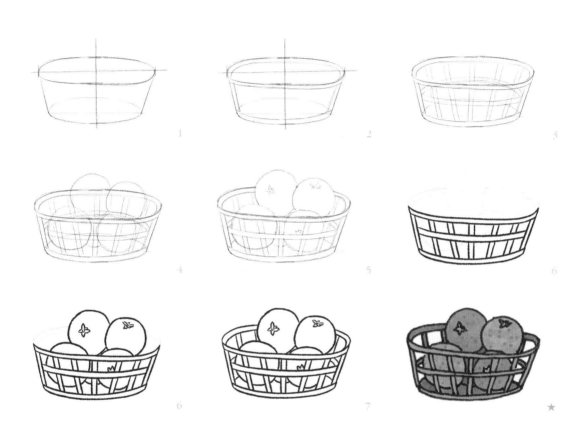

1. 십자 보조선을 긋고 구역을 표시해 바구니 전체 모양을 잡아요.

2. 바구니 전체 가장자리에 테두리를 그려 두께를 표현합니다.

3. 바구니 둘레를 테두리와 비슷한 두께로 그물 무늬를 그립니다.

4. 그물 바구니 안에 여러 개의 동그라미를 겹쳐 귤을 그립니다.

5. 바구니 안쪽 귤은 그물 모양이, 바구니 위쪽 귤은 귤 모양이 우선으로 보입니다. 필요 없는
 선을 지우세요. 귤 꼭지도 표현하면 좋겠지요.

6. 펜선은 바구니의 앞면부터 그려요.

7. 그물 무늬를 피하며 귤을 그린 뒤 바구니 뒷면을 진행합니다.

❶ 형태 잡기의 기술 3 : 보조선 이용하기

보조선은 대상을 직접 묘사하는 선이 아니라 균형, 원, 입체 등을 표현할 때 도움을 주는 선으로 쓰임이 끝나면 지우는 게 일반적입니다. 이는 좌우로 대칭하거나 원으로 된 대상을 그릴 때 유용하게 쓰입니다. 예를 들어 정원을 그릴 때 그냥 그리면 찌그러질 확률이 높은데 정사각형을 그리고 4등분을 해 작은 칸에 1/4씩 원을 그리면 안정적으로 원을 그릴 수 있습니다. 원을 그리기 위해 정사각형과 등분 선을 보조선으로 사용했습니다. 보조선을 그을 때, 보조선과 도화지 끝 선을 평행하게 맞춰 삐뚤어지는 것을 방지해 봅시다. (일부러 보조선을 기울이는 경우▷108쪽)

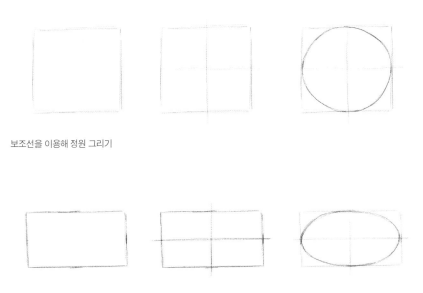

보조선을 이용해 정원 그리기

보조선을 이용해 타원 그리기

❷ 보조선 이용하기의 핵심 : 중심축

보조선 이용하기의 핵심은 중심축입니다. 중심축은 타원의 가장 긴 부분을 관통하는 보조선입니다. 중심축은 항상 수평이라는 점을 기억해 주세요. (예외▷108쪽) 중심축은 그리는 대상이 좌우 대칭하는 경우 더 큰 효과를 발휘합니다. 좌우 대칭하거나 원으로 된 사물을 그려보며 보조선 그리기를 익혀봅시다.

 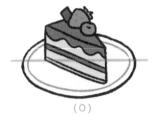

(X) (O)

중심축의 올바른 예시: 접시가 정원일 때

보조선을 이용해 타원을 그릴 때 주의할 점이 있습니다. 바로, 타원의 양옆이 뾰족하지 않도록 하는 것입니다. 또한 원의 모양뿐 아니라 여백의 모양도 보면서 그리면 도움이 됩니다.

(X) (O)

보조선을 이용해 타원을 그릴 때 주의할 사항 보조선을 이용해 타원을 그릴 때 여백

보조선은 원과 원기둥을 그리는 방법의 하나입니다. 중심선과 중심축 등 보조선은 원과 원기둥의 비율을 맞게 할 때 도움을 줍니다.

레몬

1. 정사각형을 그린 뒤 4등분으로 나눕니다.

2. 작은 칸에 원을 1/4씩 그립니다.

3. 원 안에 X자로 대각선을 그어 한 번 더 나눕니다.

4. 원의 둘레 안쪽으로 테두리를 그립니다.

5. 8개 칸의 둘레 안쪽으로 각각 테두리를 그리고 정사각형 옆에 2개의 잎을 그립니다.

6. 펜선도 원을 1/4씩 나누어 그리면 편합니다. 종이를 돌려가며 편한 방향으로 그려요. 원과 원의 테두리를 먼저 그립니다.

7. 8개 칸의 테두리와 2개의 잎을 펜션으로 그리고 스케치를 지웁니다.

◎ 당구공과 병뚜껑 그림도 그리며 보조선을 이용한 원 그리기를 연습해 보세요.

입구와 바닥 너비가 같은 컵

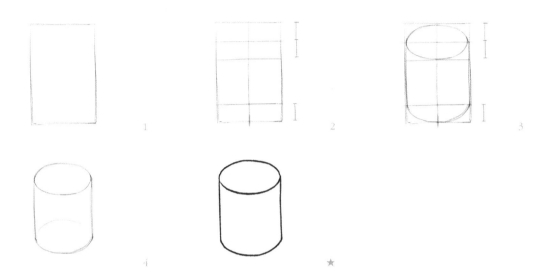

1. 컵의 전체 비율을 살피고 사각형을 그립니다.

2. 컵 입구, 몸체, 바닥으로 구역을 나누고 중심축을 그립니다. 컵 입구는 원이고 바닥은 반원인데요. 따라서 입구와 바닥의 높이 비율은 2:1이 됩니다.

3. 컵 입구는 4칸을 이용해 원을 그리고, 바닥은 2칸을 이용해 반원을 그립니다.

4. 컵 입구와 바닥, 원의 지름 끝점을 연결해 몸체 선을 그려요. 필요 없는 선을 지우면 완성입니다. 익숙해지면 보조선을 조금씩 생략하며 그릴 수 있어요.

입구가 바닥보다 넓은 컵

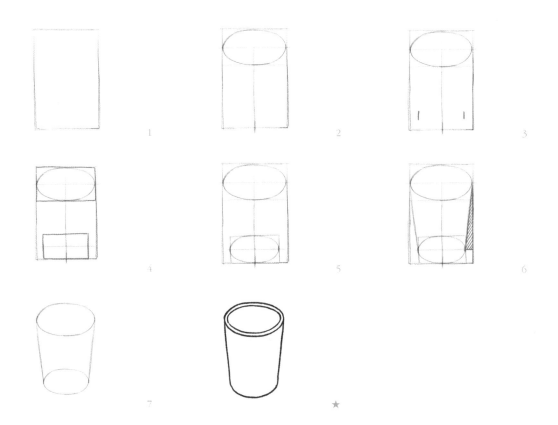

1. 컵의 전체 비율을 살피고 사각형을 그립니다.

2. 먼저 중심축을 그려요. 다음, 컵 입구에 보조선을 넣고 원을 그립니다.

3. 컵 바닥에 중앙선을 중심으로 양쪽으로 같은 길이만큼 안쪽에 지름의 길이를 표시합니다.

4. 표시한 지름을 기준으로 컵 입구 사각형과 얼추 같은 비율로 바닥 사각형을 그립니다.

5. 컵 바닥도 보조선을 따라 원을 그립니다.

6. 컵 입구와 바닥, 원의 지름 끝점을 연결해 몸체 선을 그려요. 몸체 선과 보조선 사이에 생긴 여백도 좌우 대칭인지 살펴요.

7. 필요 없는 선을 지워 컵의 형태를 완성합니다.

쿠키

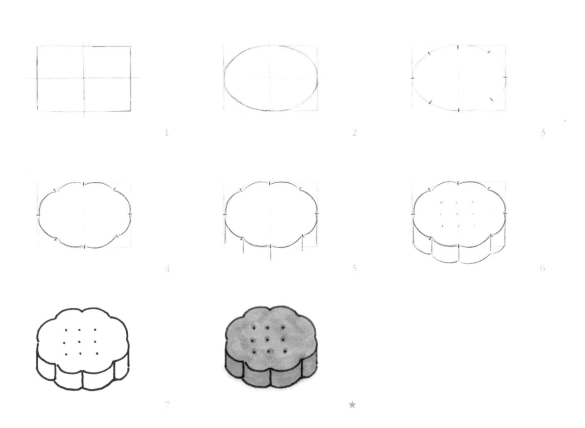

1. 납작한 원기둥을 연습해 봅니다. 가로가 긴 직사각형을 그리고 4등분을 합니다.

2. 작은 칸에 원을 1/4씩 그립니다. 타원이 그려져요.

3. 4등분 된 원의 둘레 각각에 중심을 표시합니다.

4. 표시를 기준점으로, 둘레를 구름처럼 둥글게 모양냅니다.

5. 아래쪽 표시 5개만 선택해 같은 길이의 높이 선을 내려긋습니다. 윗면에 쿠키의 점무늬도 넣어요.

6. 표시를 기준점으로, 둘레를 구름처럼 둥글게 모양냅니다.

7. 펜선을 넣습니다.

꽃 모양 쿠키

1. 가로가 긴 직사각형을 그리고 4등분을 해 타원을 그립니다.

2. 양옆 끝에서부터 같은 길이의 높이선을 내려그어요. 그리고 아랫면에 윗면과 같은 둥글기의 타원을 더해 납작한 원기둥 모양을 그립니다.

3. 작은 원을 납작한 원기둥 윗면 중앙에 하나 더 그려요.

4. 가장 앞부분부터 동그란 모양을 그립니다. 앞쪽 중앙은 원이 온전히 동그랗고 옆으로 갈수록 원이 점점 가려집니다.

5. 가장 뒷부분은 원의 윗면만 살짝 보입니다.

6. 펜선은 앞쪽에 보이는 것부터 그립니다.

7. 나머지 쿠키 선도 모두 펜선을 넣습니다.

가위

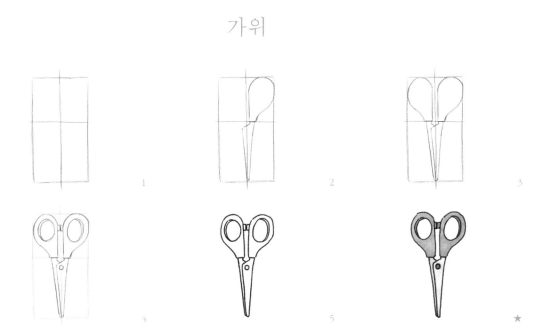

1. 가위의 전체 비율을 생각해 사각형을 그린 뒤 중앙선을 긋습니다. 손잡이와 칼날 구역을 나누는 가로선을 표시해요.

2. 한쪽 손잡이와 칼날을 먼저 그립니다.

3. 양쪽이 대칭하도록 반대쪽을 그립니다.

4. 손잡이 구멍, 칼날 나사 등을 그리고 스케치를 마무리합니다.

5. 펜선은 손잡이부터 칼날까지 꼼꼼하게 그립니다.

컴퍼스

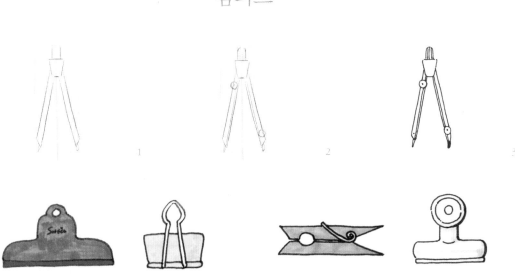

1. 컴퍼스도 그려 볼게요. 가위와 마찬가지 방법으로 중앙선과 대칭을 이용합니다.

2. 컴퍼스의 작은 부분까지도 세세하게 스케치합니다.

3. 펜선을 넣고 스케치 부분을 지우면 완성입니다.

◎ 다음의 다양한 집게 그림도 보조선을 이용해 그려 보아요.

주전자

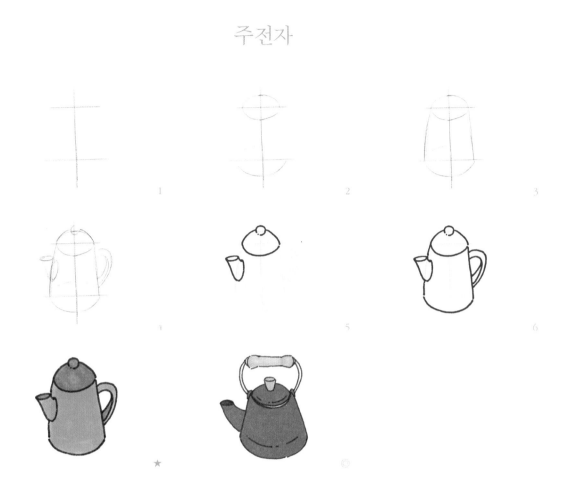

1. 입구보다 바닥이 넓은 주전자를 생각하며 중앙선과 가로선 2개를 긋습니다.

2. 가로선 2개를 중심축으로 하여 위아래에 타원 두 개를 다른 크기, 같은 모양으로 그립니다.

3. 위아래 중심축 양 끝을 연결해 몸체 선을 그립니다.

4. 뚜껑, 손잡이, 주둥이를 그려 스케치를 완성합니다. 손잡이 등을 제대로 그리는 법은 이후에 더 자세히 알아봅시다. (손잡이 그리기▷157쪽)

5. 펜선은 주둥이, 뚜껑을 먼저 그리며 선이 겹치는 실수를 방지합니다.

6. 나머지 부분도 펜선을 채우고 채색도 도전해 보세요.

◎ 다른 모양의 주전자도 그려 보아요.

스카치테이프

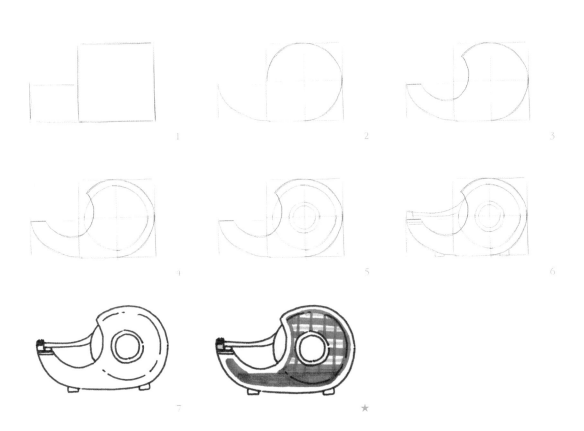

1. 가로가 긴 직사각형과 큰 정사각형을 나란히 그립니다.

2. 큰 정사각형은 4등분을 하고 원을 그리는데 3사분면, 즉 아래 왼쪽 칸은 그리지 않습니다.
 가로가 긴 직사각형에 3사분면에 들어갈 모양을 그립니다.

3. 툭 튀어나온 갈고리 모양이 되도록 두 사각형 사이에 원을 그려 넣습니다.

4. 정사각형의 큰 원 테두리에 가깝게 원을 그려 테이프를 표현합니다.

5. 정사각형 중앙에 작은 두 원을 겹쳐 그려 스카치 테이프 구멍을 표현합니다.

6. 칼날, 테이프가 걸친 모양도 그립니다.

7. 펜선을 넣을 때 투명한 부분은 선을 띄엄띄엄 표현하면 자연스럽습니다.

좀 더 많은 원을 활용한 그림을 그려봅시다. 중앙선을 길게 그려야 할 경우가 많은데요. 자칫하면 삐뚤게 그려질 수 있습니다. 그럴 때는 도화지의 끝 선을 보며 맞추면 좋습니다.

전등

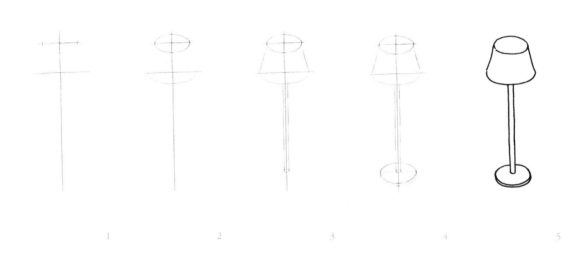

1 2 3 4 5

1. 길게 중앙선을 긋고 가로선 2개를 중앙선 위쪽에 그립니다.

2. 가로선 2개를 중심축으로 하여 위아래에 원 두 개를 그립니다. 위쪽 원이 작고 아래쪽 원이 살짝 더 큽니다.

3. 위아래 타원의 양 끝을 연결해 전등 갓을 묘사하고 중앙선을 따라 기둥을 그립니다.

4. 전등 기둥 아래 가로선을 긋고 원을 그립니다. 전등 받침대 두께도 표현해요.

5. 중앙선, 중심축 등 보조선은 제외하고 펜선을 넣습니다.

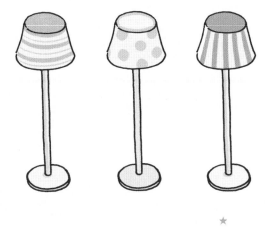

★

채색 채색으로 줄무늬, 물방울 무늬, 스프라이트 등 원하는 무늬로 표현해요.
Tip

위에서 본 커피잔

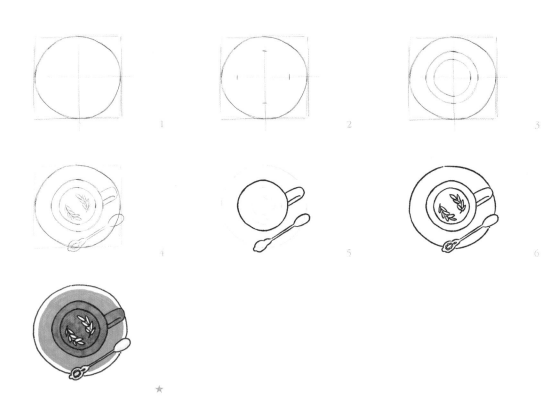

1. 정사각형을 4등분으로 나누고 원을 그립니다.

2. 정사각형 안에 다른 크기의 원을 그리기 위해서 일정한 간격으로 안쪽에 표시합니다.

3. 원은 정사각형 중앙에 두 겹으로 그립니다.

4. 손잡이와 티스푼을 그리고 라테 아트로 표현력을 더해 봅니다.

5. 커피잔 둘레와 손잡이, 티스푼을 먼저 그려 선이 겹치지 않도록 합니다.

6. 나머지 부분에도 펜선을 넣고 원하는 색상으로 채색해요.

측면에서 본 커피잔

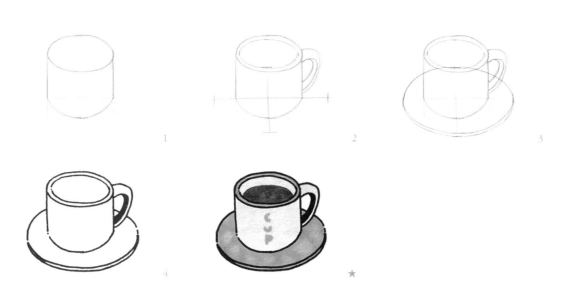

1. 위아래 원의 너비가 같은 원기둥을 그립니다. (컵 그리기 ▷ 66쪽)

2. 커피잔의 손잡이를 그립니다. (손잡이 그리기 ▷ 157쪽) 접시를 그리기 위해 바닥 면에 보조
 선을 그어요. 접시는 커피잔의 윗면과 얼추 비율을 맞추고 크기는 키워 보조선 위에 표시
 합니다.

3. 표시를 기준으로 접시를 그린 뒤 두께도 표현합니다.

4. 펜선은 앞에서 보이는 것부터 순서대로 넣습니다.

맥주병

1. 맥주병 전체 비율에 맞게 사각형을 그립니다. 그 가운데 중앙선을 긋고 맥주병 굴곡에 따라 가로선을 그립니다.

2. 각 위치에 중심축으로 뚜껑, 목, 바닥에 원을 그립니다.

3. 각 중심축 양 끝을 연결하며 좌우 대칭하게 맥주병의 뚜껑과 몸체 선을 그립니다.

4. 병뚜껑 등을 조금 더 디테일하게 그리고 라벨 등을 그려 완성도를 높여 보세요.

5. 맥주병에 펜선을 넣어요.

주스병

1. 맥주병과 비율이 다른 것을 주의하며 보조선을 그립니다.

2. 낮은 원기둥 모양인 뚜껑을 먼저 그립니다.

3. 바닥은 보조선을 이용해 원을 그리고, 몸체 선을 연결해 주스병을 그립니다.

4. 뚜껑을 더 묘사하고 안쪽의 내용물과 라벨 등을 더해 완성도를 높여 보세요.

5. 주스병에 펜선을 넣어요.

잼 통

 1

 2

 3

 4

 5

 ★

1. 납작하고 도톰한 잼 통 비율에 맞게 보조선을 그립니다.

2. 낮은 원기둥 모양인 뚜껑을 먼저 그립니다.

3. 바닥은 보조선을 이용해 원을 그리고, 몸체 선을 연결해 잼 통을 그립니다.

4. 테이블보를 그렸던 것처럼 뚜껑에 천을 더하고 라벨 등을 그려 완성도를 높여보세요.

5. 잼 통 스케치에 펜선을 넣어요. 병을 그리는 기본적인 방법을 알면 다양한 모양의 병을 그릴 수 있습니다.

화분

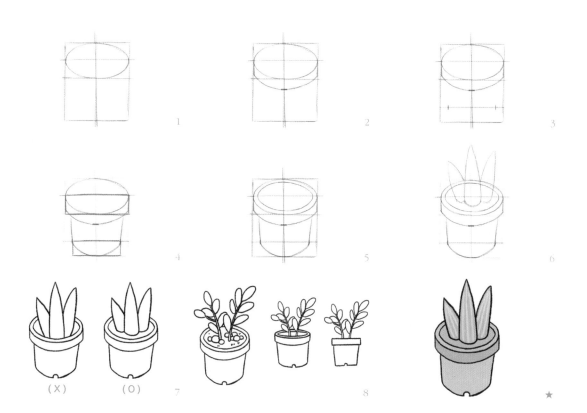

1. 화분의 크기에 맞게 사각형과 보조선을 그립니다. 먼저 화분 윗면의 원부터 그려요.

2. 윗면의 아래 반원 테두리에서 일정한 간격으로 내려온 지점을 연결해 두께를 표현합니다.

3. 아랫면은 윗면과 비율은 같지만 크기는 작습니다. 아랫면 중심축 위에 지름을 표시합니다.

4. 아랫면은 반원만 그립니다. 아랫면 중심축 양 끝에서부터 위로 몸체 선을 긋습니다.

5. 윗면의 원 안쪽으로 원을 하나 더 그려 안쪽 두께를 표현합니다.

6. 화분 윗면의 원 정중앙에 스투키를 그립니다.

7. 화분의 윗면이 잘 보이는 모습으로 그릴 때는 식물이 화분의 앞선과 닿으면 안 됩니다.

8. 식물과 화분의 앞선이 닿게 되려면 정면을 그리거나, 윗면이 아주 살짝 보이는 각도여야 합니다. 위의 그림을 참고해 주세요.

미니 케이크

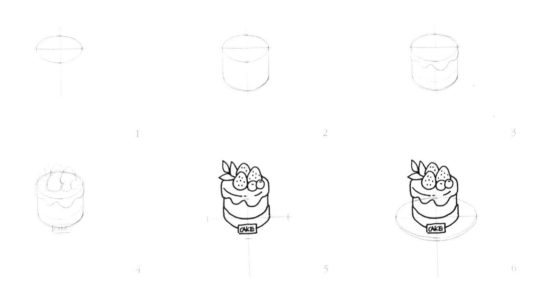

1. 미니 케이크의 크기를 정해 보조선을 긋고 위쪽에 원을 그립니다.

2. 위아래 원의 너비가 같은 원기둥을 그립니다. (컵 그리기 ▷ 66쪽)

3. 미니 케이크 윗면에 흘러내리는 크림 모양을 덧대어 그립니다.

4. 토핑, 이름표 등 작은 장식도 그려 넣습니다.

5. 미니 케이크 스케치에 펜선을 넣은 뒤 접시를 추가하고 싶을 때를 가정해 보아요. 우선 미니 케이크의 아랫면을 중심으로 보조선을 긋습니다.

6. 미니 케이크의 아랫면과 접시의 비율은 같지만, 접시는 더 크게 그려야겠지요.

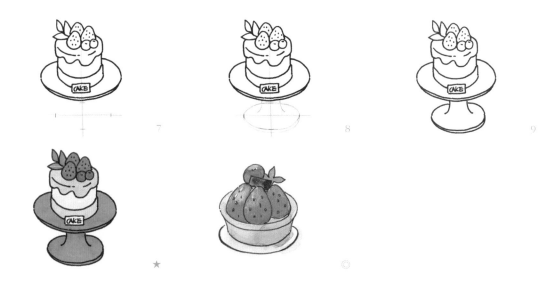

7. 보조선에 맞게 원을 그리고 접시 두께를 표현합니다. 접시 다리까지 그려볼까요.

8. 접시와 다리 받침대의 비율은 같지만, 다리 받침대가 더 작습니다. 받침대를 그리고 위에
 접시까지 다리를 연결합니다.

9. 펜선으로 나머지 부분을 모두 채우고 채색합니다.

◎ 딸기 타르트도 그려 봅시다.

일회용 컵

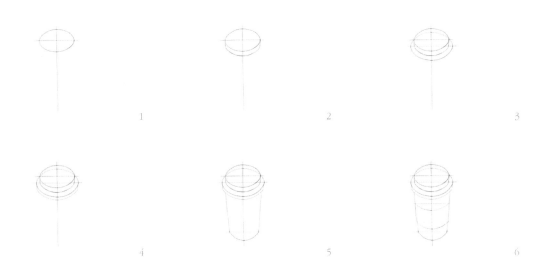

1. 세로로 긴 일회용 컵 모양을 생각해 중심선을 수직으로 길게 긋고, 위에 원을 그립니다.

2. 뚜껑을 묘사할 건데요. 앞서 그린 원에 두께를 더해 납작한 원기둥으로 그려요.

3. 먼저 그린 납작한 원기둥의 아랫면을 기준으로 가로 보조선을 긋고 원을 그려요.

4. 위의 원기둥보다 너비는 크고 높이는 낮은 더 납작한 원기둥으로 만듭니다.

5. 중심선 아래에 반원을 그리고, 뚜껑과 바닥을 연결해 몸체 선을 그립니다.

6. 몸체 중간에 보조선을 긋고 컵 홀더를 그려요.

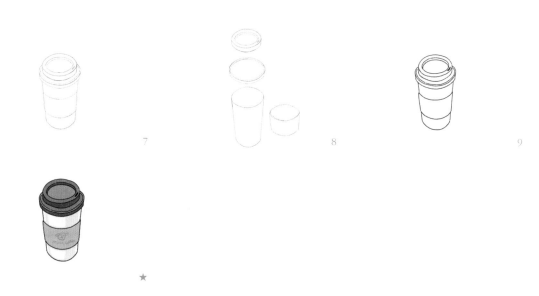

7

8

9

★

7. 뚜껑의 첫 번째 납작한 원기둥 윗면 안쪽에 작은 원을 그린 뒤, 안쪽으로 들어간 부분을 표현하고 한쪽에는 음료 구멍을 냅니다. 두 번째 납작한 원기둥 윗면 안쪽에도 원을 한 겹 더 그려 안으로 들어간 부분을 묘사합니다.

8. 복잡해 보이지만 결국 여러 개의 크고 작은 원기둥이 모여 이루어진 형태지요. 이 원리를 알면 앞으로 조금 더 쉽게 그릴 수 있습니다.

9. 스케치에 펜선을 넣고 다양한 색으로 채색해 봅니다.

가로등

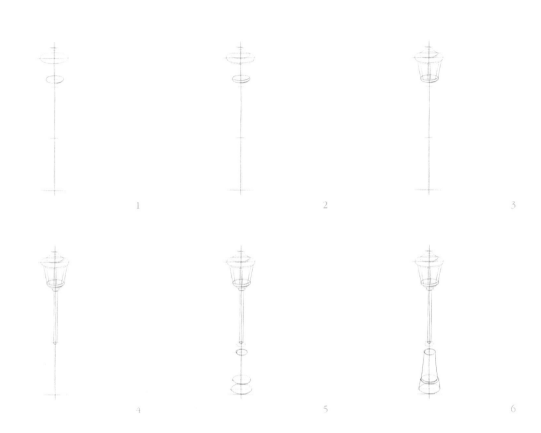

1. 세로로 긴 가로등을 그립니다. 중심선을 길게 긋고 필요한 부분에 원을 그려요.

2. 앞서 그린 원에 선을 추가해 두께를 표현합니다.

3. 세 개의 원을 연결해 가로등의 모양을 잡습니다.

4. 다음 중심선을 가운데 두고 기둥을 그립니다.

5. 가로등의 받침대 부분에 필요한 원을 그립니다.

6. 아래 세 개의 원을 연결해 가로등의 받침대 모양을 잡습니다.

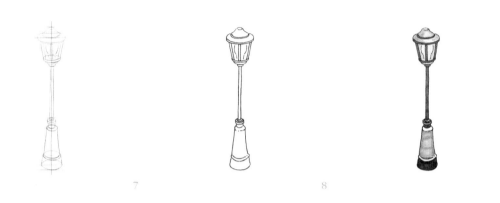

7 8 ★

7. 가로등의 기둥과 받침대 사이에 여러 겹의 원기둥 장식을 추가하며 마무리합니다.

8. 펜선을 넣고 보조선을 모두 지웁니다.

❶ 형태 잡기의 기술 4: 평행선 이용하기

평행선이란 아무리 길게 늘여도 서로 만나지 않는 두 개 이상의 선을 말합니다. 아래 그림에서 사각형 상자에 표시한 파랑 선, 빨강 선이 각각의 평행선입니다. 평행선을 이용하면 사물 형태를 통일감 있게 잡을 수 있습니다. 평행선 이용하기는 사각 입체 형태를 잡는 여러 방법중의 하나이며 원기둥에도 적용할 수 있습니다. 원근법을 배우기 전에 평행선을 통해 입체 형태의 기초를 배울 수 있습니다.

사각 입체 형태에서 평행선

입체 형태의 기본이 되는 사각형 상자는 가로세로가 각각의 평행선을 이루고, 수직선인 높이도 모두 평행합니다. 사각형 상자의 가로를 늘리면 옆으로 긴 상자가, 높이를 중간에서 자르면 납작한 상자가 만들어집니다. 평행한 여러 상자가 모여 하나의 형태가 될 수도 있겠지요.

사각형 상자의 가로를 늘리는 경우 사각형 상자의 높이를 중간에서 자른 경우

❷ 평행선 이용하기의 핵심: 강조면

평행 사각형 상자는 다양한 모습으로 그
릴 수 있습니다. 어떤 모습의 상자로 할
것인가는 윗면, 옆면, 정면 등 그림에서
강조하고 싶은 부분이 어디냐에 따라 달
라집니다. 사각형 상자 윗면 대각선 길이
를 좁히면 옆면이 더 잘 보이는 상자가 됩
니다.

윗면의 대각선 길이에 따른 상자의 모습

각도에 따른 상자의 다양한 모습

또한 사각형 상자를 정면으로 그리는 방
법도 있습니다. 정면은 가로 세로가 수직,
수평선인 사각형입니다. 정면을 먼저 그
린 뒤에 옆면을 그립니다. 당연히 옆선은
서로 평행해야 합니다. 정면을 강조하고
싶을 때 사용합니다.

정면이 강조된 상자의 모습

각도에 따른 상자의 다양한 모습

사각형 상자를 응용해 그림을 그려봅시다. 다양한 모습으로 그리며 활용법을 익혀보아요.

1칸 서랍장

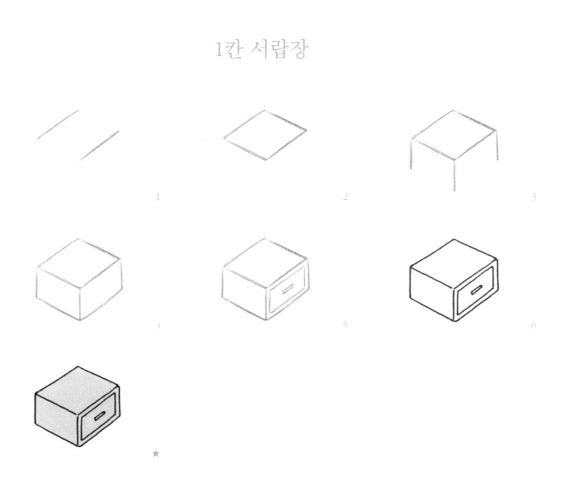

1. 두 개의 선을 가로로 평행하게 그어요.

2. 두 개의 선을 세로로 평행하게 그으면 마름모가 만들어집니다.

3. 세 개의 꼭짓점에서 수직으로 선을 같은 길이의 선을 그어 높이감을 줍니다.

4. 윗면의 가로세로와 평행하게 아랫면의 가로세로를 그어요.

5. 앞면에 서랍을 그려 서랍과 손잡이는 서랍장과 평행선으로 맞춥니다

6. 펜선을 넣고 스케치를 지웁니다.

2칸 서랍장

1

2

3

4

5

★

1. 가로로 긴 마름모를 그립니다. 가로세로 각각 평행선으로 그립니다.

2. 세 개의 꼭짓점에서 수직으로 같은 길이의 높이 선을 긋습니다.

3. 아랫면도 만들고, 앞면에 서랍 칸을 구분하는 보조선을 표시합니다.

4. 서랍과 손잡이를 그리고 서랍장 다리도 묘사합니다. 손잡이도 위아래 위치와 길이가 일정
 하도록 수직 보조선을 이용해요.

5. 펜선을 넣고 채색합니다.

쿠키

1. 먼저 가로세로로 평행한 마름모를 그립니다. 앞에서 연습했던 쿠키를 입체로 그려보아요.

2. 높이가 짧은 납작한 상자를 그리고 윗면을 9등분으로 나눕니다.

3. 윗면 테두리를 둥글둥글하게 그려 쿠키의 가장자리를 표현합니다. 등분선이 만나는 부분
 에는 점을 그립니다.

4. 움푹 들어간 곳에서 수직으로 높이를 긋습니다.

5. 아랫면 테두리도 위와 같이 둥글둥글하게 그립니다.

6. 펜선은 보조선을 제외하고 넣습니다.

시계

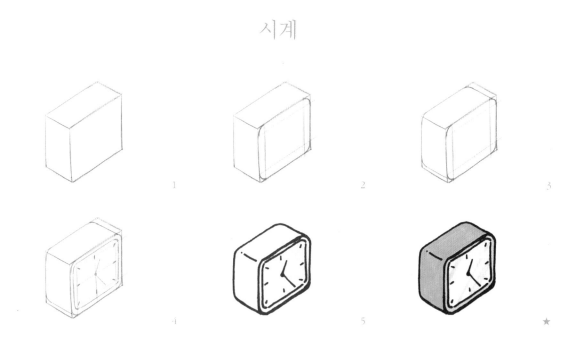

1. 먼저 가로와 높이가 길고, 세로가 좁은 상자를 그립니다.

2. 시계 판이 들어갈 앞면 가장자리를 둥글게 합니다. 이때 보조선을 이용하면 일정한 크기로 그릴 수 있습니다.

3. 둥근모서리에 맞춰 세로선을 다시 긋고, 시계 뒷면의 가장자리도 앞면과 마찬가지로 둥글게 합니다.

4. 앞면에 테두리와 시계 판을 그립니다. 시계 판을 그릴 때도 역시 보조선을 이용해 중심점을 잡고 그려요.

5. 스케치에 펜선을 넣고 채색합니다.

스마트폰

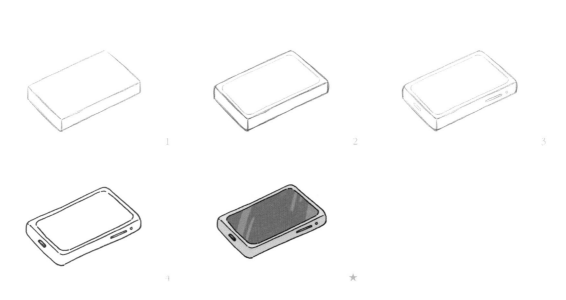

1. 가로가 길고 높이가 아주 짧은 납작한 상자를 그립니다.

2. 상자의 가장자리를 둥글게 하고 윗면 안쪽으로 테두리를 그려요.

3. 전원 버튼, 충전 단자 등 작은 요소를 추가해 그립니다.

4. 펜선을 넣고 채색합니다.

레트로 라디오

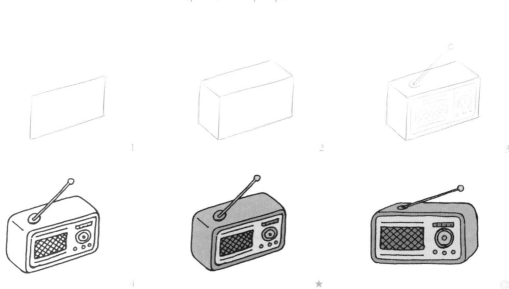

1. 라디오 앞면을 강조하고 싶을 때는 원하는 면을 먼저 그릴 수 있습니다.

2. 세 개의 꼭짓점에서부터 옆선을 평행하게 긋고 뒷면도 완성합니다.

3. 스피커, 안테나, 다이얼, 버튼 등 작은 요소도 넣습니다. 앞서 그린 라디오를 참고해도 좋습니다.

4. 스케치가 끝나면 펜선을 넣어 주세요.

◎ 정면을 강조한 형태도 그려 봅시다.

다이어리

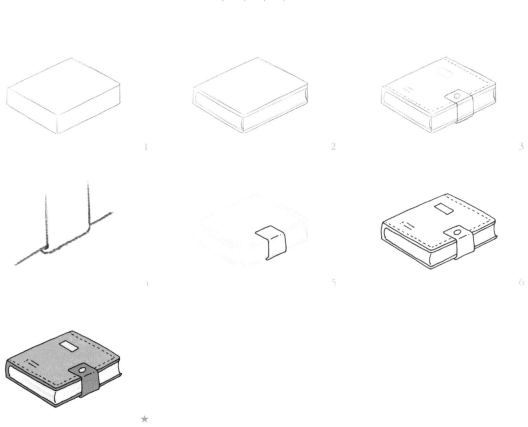

1. 두툼한 다이어리를 표현하기 위해서 적당히 납작한 상자를 그립니다.

2. 상자의 좁은 앞면과 옆면 안쪽으로 테두리 선을 그려 표지의 두께를 표현합니다.

3. 다이어리 잠금장치를 그리고, 표지를 꾸밉니다.

4. 다이어리 잠금장치는 아랫면보다 더 아래로 튀어나오게 표현해야 자연스럽습니다.

5. 펜선은 표지보다 겉에 있는 잠금장치부터 넣습니다.

6. 표지 테두리와 표지 장식을 펜선으로 그립니다.

책장

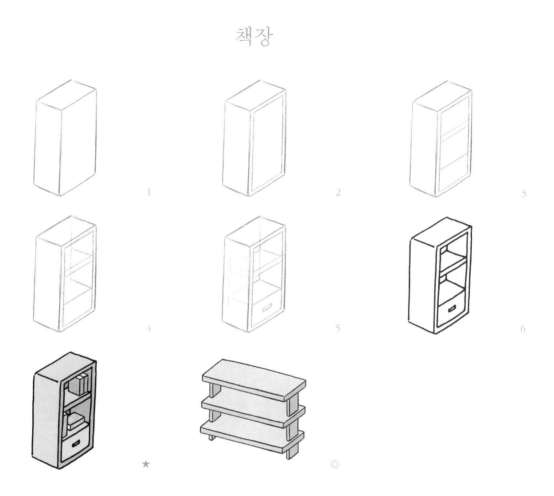

1. 높이가 긴 상자를 그립니다.

2. 책장 앞면 안쪽으로 테두리를 둘러 책장의 두께를 표현합니다.

3. 서랍과 선반의 위치를 표시하는 선을 가로로 긋습니다.

4. 서랍과 선반의 옆선과 안쪽 높이를 평행에 주의하며 긋습니다.

5. 겉으로 보이지 않는 안쪽에도 보조선을 그리면 공간감이 확실하게 잡힙니다.

6. 펜선은 겉으로 보이는 부분만 그립니다. 책이나 장식품도 함께 그려보세요. (책 넣기▷55쪽)

◎ 이런 모습의 책장에도 도전해보아요.

여러 모양의 상자를 합하거나 한 개의 상자를 나누어 형태를 잡는 등 더 복잡한 형태에 도전해 봅시다.

옷장

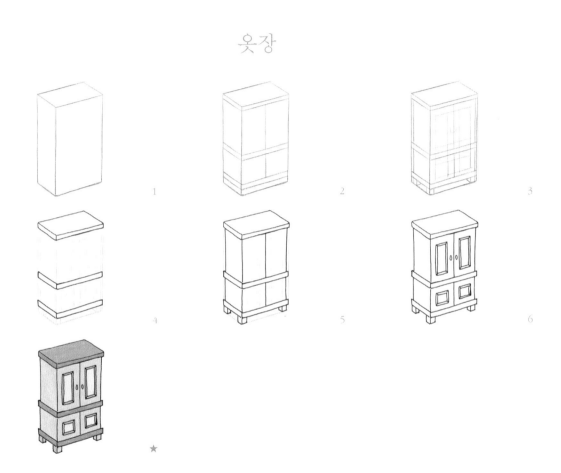

1. 앞에서 연습했던 옷장을 입체로 그려보아요. 먼저 높이가 긴 상자를 그립니다.

2. 상자의 구역을 높이별로 나눕니다.

3. 양 끝 높이 안쪽으로 선을 그리고, 이에 맞춰 다리도 그립니다. 다음 보조선을 이용해 두 문짝과 무늬를 묘사합니다.

4. 펜선은 다른 선의 간섭이 없는 부분부터 그립니다.

5. 펜선으로 옷장의 몸체와 다리를 그립니다. 몸체는 높이 안쪽에 그린 선을 따라 넣습니다.

6. 나머지 부분을 펜선으로 채우고 채색합니다.

여행 가방

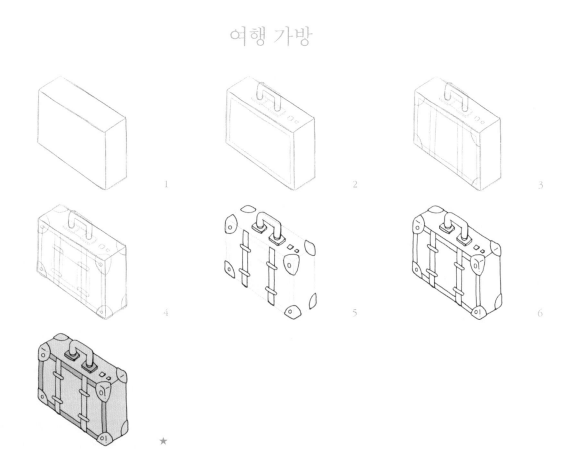

1. 앞에서 연습했던 여행 가방을 입체로 그려보아요. 세로가 길고 좁은 상자를 그립니다.

2. 여행 가방 앞면에 안쪽으로 테두리를 두르고, 윗면에는 손잡이와 장식을 그립니다.

3. 여행 가방 앞면에 끈과 모서리 버클 장식을 그립니다.

4. 앞에서 앞면만 그렸던 것과 달리 이번에는 옆면에도 작은 요소를 그려 넣습니다.

5. 펜선은 헷갈리지 않도록 앞에 있는 작은 요소부터 그립니다.

6. 나머지 부분도 펜선으로 채우고 채색합니다.

의자

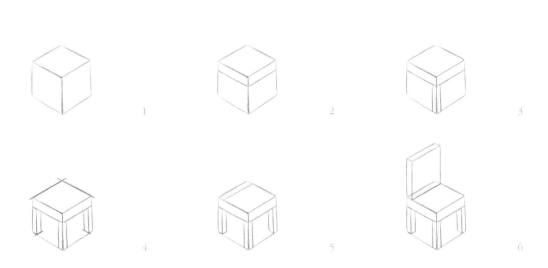

1. 가로, 세로, 높이가 같은 정육면체 상자를 그립니다.

2. 상자 윗면 아래로 의자의 좌판 부분을 표시합니다.

3. 중앙에 있는 다리를 먼저 그립니다. 가운데 높이 양옆에 두 선을 그어 다리를 표현합니다.

4. 양옆의 다리는 각각 모서리 안쪽으로 두 선을 긋고, 아래는 평행을 맞춥니다.

5. 이제 등받이를 추가해 의자 좌판 윗면에 등받이가 들어갈 곳을 표시합니다.

6. 그 부분을 아랫면으로 둔, 높이가 긴 납작한 상자를 그립니다.

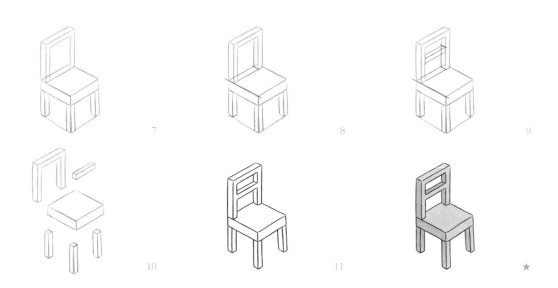

7

8

9

10

11

★

7. 조금만 세세하게 그려 등받이 앞면에 디귿 모양으로 테두리를 그립니다.

8. 테두리의 오른쪽 옆선 안쪽에 선을 그어 입체감을 줍니다. 아래는 평행에 유의합니다.

9. 등받이 중간에 바를 하나 넣어봅시다. 먼저 앞면을 그린 뒤 입체를 표현합니다.

10. 의자는 여러 모양의 상자가 모여 이루어진 형태입니다. 상자가 따로 떨어진 모습을 보면
 형태의 이해에 도움이 됩니다.

11. 필요 없는 보조선은 지워 스케치를 마무리하고 펜선을 넣습니다.

니은 모양 소파

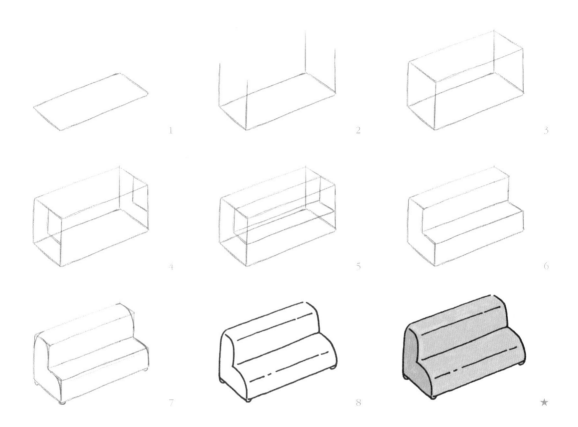

1. 바닥에 붙어 있는 가구는 아랫면부터 그려도 좋습니다.

2. 가로가 긴 사각형의 꼭짓점에서부터 위로 높이를 그립니다.

3. 높이를 서로 연결해 가로가 긴 상자를 만듭니다.

4. 니은 소파를 그리기 위해서 상자의 양옆에 니은 모양을 표시합니다.

5. 니은 모양의 꼭짓점을 선으로 연결해 주세요. 이때, 평행에 유의합니다.

6. 필요 없는 선을 지우면 소파의 모양이 나옵니다.

7. 각진 부분은 둥글게 깎고 낮은 다리도 그려봅니다.

8. 펜선을 넣을 때 둥근 부분의 경계는 끊어지는 선으로 표현해요.

디귿 모양 소파

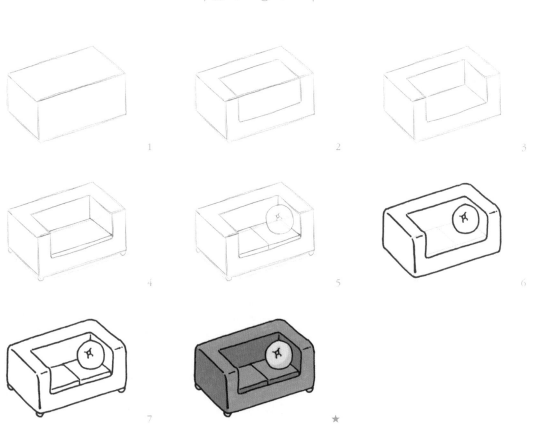

1. 다른 모양의 소파도 그려보아요. 먼저 가로가 긴 상자를 그립니다.

2. 상자의 윗면과 앞면에 서로 맞닿도록 디귿 모양을 표시합니다.

3. 안쪽으로 선을 넣어 입체감을 줍니다. 그렇게 윗면은 등받이, 앞면은 좌판이 됩니다.

4. 소파 좌석에 방석을 한 겹 표현하고, 아래는 낮은 다리도 그려 넣습니다.

5. 소파 좌석을 반으로 나누고 쿠션도 그립니다.

6. 펜선은 선이 겹치지 않도록 소파 전체와 쿠션을 먼저 넣습니다.

7. 펜선으로 소파 안쪽을 채우고 채색합니다.

일반 1인용 소파

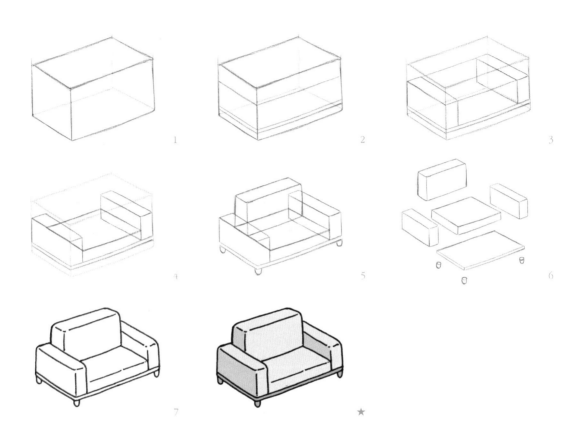

1. 마지막으로 좀 더 복잡한 모양에 도전해보아요. 가로가 긴 상자를 그립니다.

2. 보조선을 그어 상자 구역을 나누는데 등받이, 팔걸이, 다리 높이가 기준이 됩니다.

3. 먼저 팔걸이부터 그려요. 보조선을 기준으로 양쪽에 가로가 아주 좁은 상자를 그립니다.

4. 양쪽 팔걸이 가운데에 높이가 절반가량 낮은 소파 좌석을 그립니다.

5. 소파 좌석 뒤쪽으로 등받이를 그리는데 그 윗면은 상자 전체의 윗면에 닿습니다. 팔걸이와
 좌판 아래로 받침대와 다리도 그립니다.

6. 따로 떨어진 상자의 구성을 보면 도움이 됩니다.

7. 겉으로 보일 필요가 없는 보조선은 지우고 펜선을 넣습니다.

정면이 강조된 1인용 소파

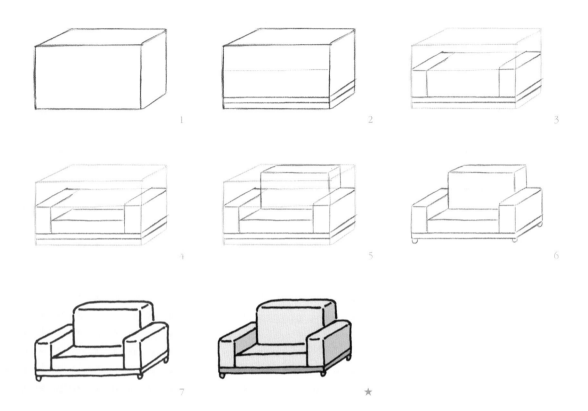

1. 정면이 강조된 소파의 모습을 그려요. 먼저 앞면이 정면으로 오는 상자를 그립니다.

2. 보조선으로 상자 구역을 나눕니다.

3. 이번에도 양쪽 팔걸이부터 그립니다. 보조선에 높이를 맞춥니다.

4. 양쪽 팔걸이 가운데에 높이가 절반가량 낮은 소파 좌석을 그립니다.

5. 소파 등받이도 정면이 강조된 모습으로 그립니다.

6. 팔걸이와 좌판 아래로 받침대와 다리를 그리고 필요 없는 선은 지웁니다.

7. 스케치에 펜선을 넣고 채색합니다.

Part 3

소품의 형태

이번에는 응용입니다. 기본적인 것을 알고 여러 각도나 세모, 원기둥 등으로 응용하는 연습은 다양한 사물 표현을 위해 꼭 필요합니다. 액체나 천 같은 유동적인 형태도 분명 그려야 할 때 가 옵니다. 다양한 형태 응용을 연습해야 그림을 그릴 때 당황하지 않고 그릴 수 있어요. 한 번 그리고 실패했다고 해서 포기하지 마세요. 연습량이 쌓인 것으로 생각하면 마음이 편해요.

❶ 형태 잡기의 기술 5 : 중심선 응용하기

앞서 원기둥 사물의 형태를 잡을 때 보조선과 중심선을 이용했지요. 이번에는 중심 선을 응용하는 방법이에요. 원기둥 모양 사물이 항상 똑바로 서 있지는 않지요. 기 울어져 있을 때도 있고 또 여러 기울기의 사물이 한 곳에 있을 때도 있어요. 그럴 때는 중심선을 기준으로 삼으면 편리합니다.

예를 들어 똑바로 서 있는 주전자를 그렸다면 중심선이 수직일 것입니다. 하지만 기울어진 주전자를 그린다면 중심선을 원하는 각도만큼 기울여서 그리면 됩니다. 중심선을 먼저 그린 후 도화지를 돌려 중심선이 수직선이 되도록 한 다음 그리면 편하겠지요.

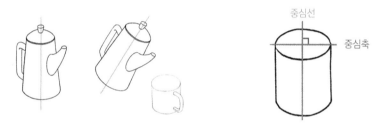

기울기에 따른 중심선의 변화 원기둥의 중심선과 중심축

기울어진 것이 아닌데 중심선을 기울여 그려야 할 때도 있습니다. 바로 원래 사물 자체가 정원이 아니라 타원인 경우입니다. 정원인 원기둥은 기울이지 않는 이상은 언제나 중심선이 수직선이고, 중심축이 수평선입니다. 두 선은 늘 90도를 유지합니다.

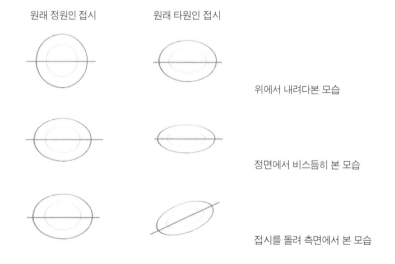

원래 정원인 접시 원래 타원인 접시

위에서 내려다본 모습

정면에서 비스듬히 본 모습

접시를 돌려 측면에서 본 모습

우리가 측면에서 보는 정원을 그릴 때는 대부분 타원의 모양으로 그립니다. 하지만 타원으로 그렸다고 해서 중심선과 중심축이 수직 수평이라는 사실이 변하지는 않습니다. 그런데 원래부터 타원이라면 어떨까요. 이 경우 원기둥으로 생각하기보다는 상자 안에 넣는 것이 편리합니다. (예시▷121쪽)

❷ 중심선 응용하기의 핵심 : 원구

원기둥이 아니라 원구를 그릴 때도 중심선을 이용하면 안정적입니다. 원을 그릴 때와 원구를 표현하고자 할 때는 다릅니다. 원은 평면이고 원구는 입체이지요. 원을 입체로 표현하고 싶을 때 원구의 중심선은 필수입니다.

원구에 중심축이 되는 막대를 꽂는다고 생각해 봅니다. 정면에서 보면 첫 그림과 같은 모습일 것입니다. 구를 약간 앞으로 기울여 위쪽을 보면 구의 꼭대기 점이 보이며 좀 더 입체적인 모습이 됩니다.

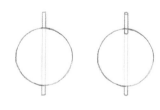

중심축 막대를 꽂은 원구

예를 들어 공을 그릴 때 원을 평면적으로 생각한다면 원구를 정면에서 바라보는 모습이 될 것입니다. 원구인 입체로 생각하고 중심선을 넣어봅니다. 중심축의 위치와 기울기에 따라 여러 모양이 나올 수 있음을 알 수 있습니다.

중심축에 따른 기울기와 다른 모양들

중심축을 그린 기울기와 다른 모양들

원구, 반구를 이용한 그림과 중심선을 기울여 그리는 사물을 그려봅시다. 중심선의 기울기
는 어떤 각도도 가능하고 같은 그림에서 다른 각도를 겹쳐 그리는 것도 할 수 있어요.

호박

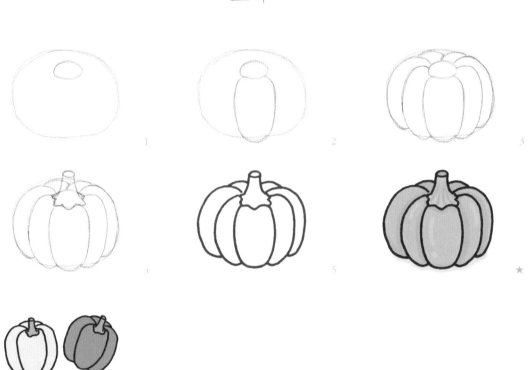

1. 둥글넓적한 원을 그립니다. 원의 꼭대기 중심에 기준점을 잡고 원구로 표현합니다.

2. 호박무늬를 위해 꼭대기부터 길쭉한 타원 모양을 그립니다.

3. 꼭대기를 중심으로 호박무늬를 모두 그립니다.

4. 꼭대기 중심에 호박 꼭지를 그려요.

5. 펜선으로 마무리합니다.

◎ 작고 길게 그리면 파프리카가 됩니다.

피크닉 모자

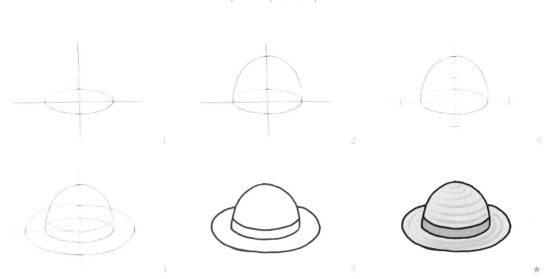

1. 중심선(세로)과 중심축(가로)을 긋고 타원을 그립니다.

2. 타원 지름과 중심선을 연결해 반구를 그려요.

3. 중심선과 중심축에 챙이 들어갈 자리를 표시합니다.

4. 모자챙과 모자 아랫면의 비율은 같고 크기는 큰 원이 되게 그립니다. 끈 장식을 그려주세요.

5. 펜선을 넣고 채색해요.

빵 모자

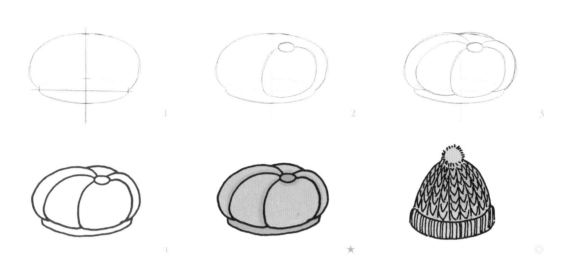

1. 보조선을 긋고 모자의 아랫면을 타원으로 그리고, 윗부분이 부푼 반구를 그려요.

2. 꼭대기 중심에서 벗어난 지점을 포인트로 정하고 호박무늬 비슷하게 모양을 내요.

3. 호박무늬를 뒤쪽까지 연결해 그립니다.

4. 스케치가 완성되면 펜선을 넣습니다.

◎ 털 모자를 그려보세요.

우산

1

2

3

4

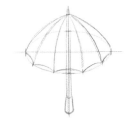

5

6

★

1. 중심선과 중심축을 긋고 우산의 펼쳐진 아랫면을 타원으로 그립니다.

2. 중심선 위쪽으로 우산 꼭지를 표시하고 타원의 지름 양 끝과 연결합니다. 타원 아랫부분만
 우산 살끝을 표시합니다.

3. 우산살 끝을 아치형으로 그리며 연결합니다.

4. 각각의 우산살 끝과 꼭지를 곡선으로 연결해요.

5. 중심선을 가운데로 두께를 잡아 우산대를 그리고, 손잡이로 마무리합니다.

6. 스케치가 끝나면 펜선을 채웁니다.

기울어진 우산

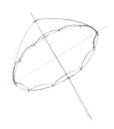
1

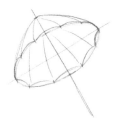
2

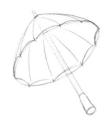
3

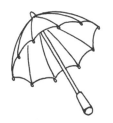
4

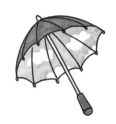
★

1. 이번에는 다른 각도의 우산입니다. 중심선이 기울면 중심축도 따라 기웁니다. 두 선의 각도는 90도를 유지합니다. 중심선을 기준으로 원뿔 모양을 그리고, 우산살 끝을 표시합니다.

2. 타원 전체에 표시된 우산살 끝을 아치형으로 그립니다. 살끝과 우산꼭지를 곡선으로 연결합니다.

3. 중심선을 기준으로 우산대와 손잡이를 그립니다.

4. 펜션을 넣고 채색합니다.

쌓인 그릇

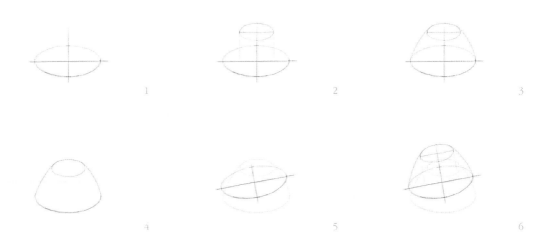

1

2

3

4

5

6

1. 가장 아래 깔린 그릇이 바닥과 닿은 면부터 그려요. 중심선과 중심축을 긋고 타원을 그립니다.

2. 중심선 위쪽에 중심축을 긋고 작은 타원을 그려요.

3. 위아래 타원의 지름 양 끝을 곡선으로 연결해 그릇 하나를 완성합니다.

4. 다른 그릇의 보조선과 헷갈리지 않기 위해 먼저 사용한 보조선은 지우는 것이 좋습니다.

5. 두 번째 그릇은 살짝 기울여 그립니다. 첫 번째 그릇 위로 보조선을 비스듬하게 긋고 타원을 그립니다. 처음 그린 그릇과 자연스럽게 겹쳐 보이도록 합니다.

6. 앞의 과정을 반복해 그릇을 그립니다.

7 8 9

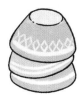

★

7. 마찬가지로 이전 보조선을 지우고 세 번째 그릇을 또 다른 각도로 그립니다.

8. 세 번째 그릇의 보조선을 지우고 스케치를 마무리합니다.

9. 위에서부터 하나씩 그릇에 펜선을 넣어 완성합니다.

실타래와 바늘 그리고 바늘꽂이

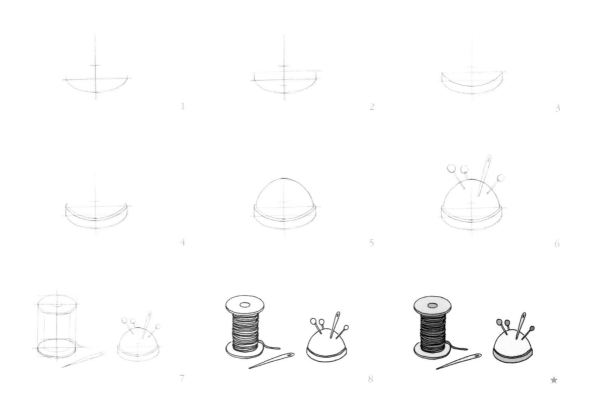

1. 중심선과 중심축을 긋고, 아래 반원을 그립니다. 원을 다 그려도 괜찮습니다.

2. 중심축 위로 높이를 살짝 올리고 가로로 연결합니다.

3. 높이 양 끝을 기준으로 반원을 그립니다.

4. 납작한 원기둥이 만들어지는데요. 위로 테두리를 그려 두께도 표현합니다.

5. 납작한 원기둥 위에 반구를 그려요.

6. 바늘꽂이 위에 바늘과 시침 핀을 꽂아요. 뒤로 보이는 시침 핀도 그려보세요.

7. 보조선을 이용해 원기둥 실타래를 그리고 옆에 바늘을 그립니다.

8. 스케치가 끝나면 펜선을 넣고 채색합니다.

수평이 아닌 수직인 타원, 서로 다른 각도로 기울어진 원기둥들, 또 원래부터 타원이었던
사물의 표현 등을 그릴 거에요. 조금 더 다양하게 그림을 그려 실력을 높여봅시다.

선풍기

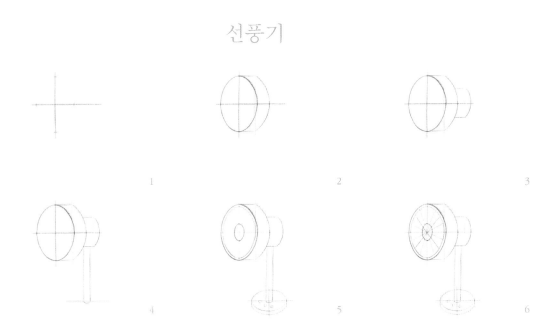

1. 기존의 세로 중심선과 가로 중심축을 90도로 꺾어 수직인 타원을 그려봅니다.

2. 이때 중심선은 수직선이 아니라 수평선이 됩니다. 90도 꺾인 납작한 원기둥을 그려요.

3. 큰 원기둥 후면으로 작은 원기둥을 추가로 연결합니다.

4. 작은 원기둥 아래 수직선을 긋고 선풍기 기둥을 그려요.

5. 선풍기 기둥 아래에 받침대를 그려요. 받침대 타원의 비율은 선풍기 덮개 부분과 비슷하게
 합니다.

6. 선풍기 덮개 앞에 창살을 그립니다. 피자 조각을 나누듯 여러 대각선을 그어요.

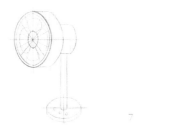 7 8 ★

7. 선풍기 덮개 창살 안으로 날개를 그립니다.

8. 펜선은 선풍기 덮개 창살을 먼저 그린 뒤 날개를 넣습니다. 창살은 이중선으로 두께를 표
 현합니다.

정면에서 본 배

1. 먼저 정면에서 본 배부터 그려볼게요. 배의 몸통은 원래부터 타원이라는 것을 생각하고 그립니다.

2. 타원을 얇게 그리고 배의 아랫부분에 반구를 그려요.

3. 타원의 중심선 위로 기둥을 그립니다.

4. 기둥 양옆으로 돛과 깃발을 달아 완성해요.

5. 펜선을 넣습니다.

측면에서 본 배

1. 이번에는 측면에서 본 배를 그립니다. 개념 잡기(참고▷108쪽)에서 설명한 바와 같이 측면 에서 본 타원은 먼저 상자를 그리는 것이 좋습니다.

2. 가로가 길고 납작한 상자를 그리고 상자 윗면에서 중심선을 잡아 타원을 그립니다.

3. 배의 아랫부분도 상자에 맞게 그립니다.

4. 타원의 중심에 기둥을 그립니다. 이때 돛의 방향은 상자의 가로 방향과 일치합니다.

5. 돛과 깃발을 그려 완성합니다.

6. 펜선은 돛과 깃발을 먼저 그린 뒤, 배를 그립니다. 원래부터 타원인 사물의 정면과 측면 모 습을 비교해 보세요.

떡볶이

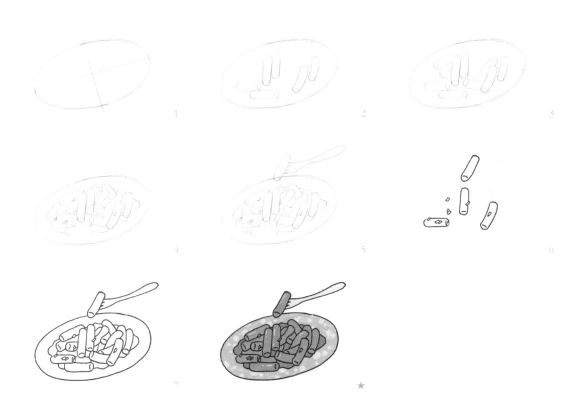

1. 접시도 원래부터 타원인 경우가 있지요. 측면에서 본다고 생각하면 중심선이 기울어져 보이게 됩니다.

2. 떡볶이는 길쭉한 원기둥을 다양한 각도로 넣는다고 생각해보세요.

3. 먼저 띄엄띄엄 그린 뒤 빈 곳을 메꾸는 방식으로 채우면 쉽습니다.

4. 파와 떡볶이 국물을 표현해 그림의 완성도를 높입니다.

5. 그림에 재미를 더하기 위해 포크에 찍힌 떡볶이도 하나 그립니다.

6. 펜선은 앞에 있는 것부터 하나씩 먼저 넣습니다.

7. 펜선으로 떡볶이 그릇과 포크까지 그리면 완성입니다.

와인병과 잔

1

2

3

4

5

6

1.　기울어진 와인병을 그립니다. 중심선을 기울여 긋고 구역을 나눕니다.

2.　중심선의 각도를 정한 후에는 도화지를 돌려 중심선이 수직으로 보이도록 한 뒤 그리면 편해요. 구분 선에 따라 와인병을 그려요.

3.　와인병 병목을 표현하고 바닥을 둥글게 그립니다.

4.　다시 도화지를 돌려 와인잔의 중심선을 그리고 구역을 나눕니다.

5.　이번에는 와인잔의 중심선이 수직으로 보이도록 도화지를 돌려 와인잔을 그려요.

6.　이제 도화지를 똑바로 놓고 와인잔에 담긴 와인을 그려요. 와인잔은 기울어져 있지만 그 안에 담긴 와인은 수평입니다.

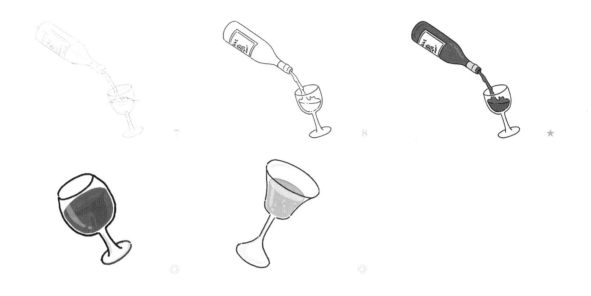

7. 와인이 따라지는 모습을 표현하고 스케치를 마무리합니다.

8. 따라지는 와인, 잔, 잔 안의 와인, 병 순서대로 펜선을 넣습니다.

◎ 다양한 모양의 잔과 각도를 연습해 보세요.

컵걸이

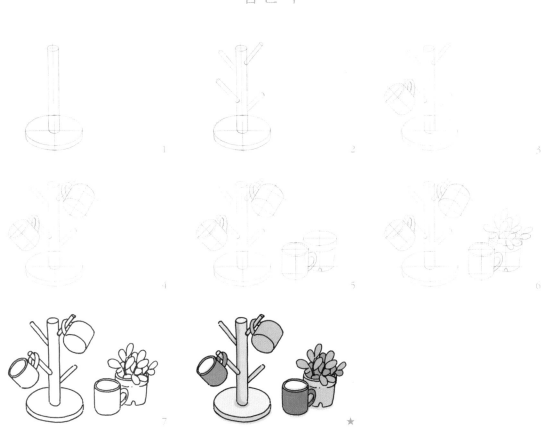

1. 중심선을 길게 긋고 아래 납작한 원기둥을 그린 뒤 그 위로 긴 기둥을 그립니다.

2. 나뭇가지처럼 서로 다른 각도로 꽂힌 원기둥 걸이를 그립니다. 뒤쪽으로 꽂힌 걸이는 원기둥의 윗면이 보이지 않는다는 것에 주의하세요.

3. 크기와 위치를 가늠해 컵의 중심선을 걸이에 맞게 기울여 긋고 컵을 그립니다.

4. 컵 하나는 윗면이 보이는 모습, 다른 하나는 아랫면이 보이는 모습으로 그려 다양하게 연출합니다.

5. 컵걸이 옆 바닥에 있는 컵과 화분도 그려봅니다. 하나씩 그리되 서로 아랫면이 겹치지 않게 해요.

6. 마지막으로 화분에 원하는 식물을 그립니다.

7. 펜선은 앞에 있는 것부터 순서대로 넣습니다.

❶ 형태 잡기의 기술 6 : 방향 틀기

앞서 네모난 사물의 형태를 잡는 '평행선 이용하기'와 '중심선'에 따라 달라지는 원기둥 사물의 각도를 알아봤어요. 이번에는 평행선을 응용해 네모난 사물의 각도와 방향을 표현하는 방법을 알아보겠습니다. 원기둥 사물과 마찬가지로 기울어지거나 방향만 살짝 다르게 해서 형태의 다양함을 주어야 할 때도 있습니다. 그럴 때는 처음 그린 상자의 각도만 기억하면 됩니다.

상자를 반으로 나눠 만든 삼각형

세모는 네모를 반으로 나눈 모양이지요. 이에 따라 먼저 상자를 그린 다음 반으로 나누면 안정적으로 세모난 사물의 형태를 잡을 수 있습니다.

세모거나, 원래는 네모인데 기울어지거나, 펼쳐진 모양 사물의 경우 상자를 먼저 그린 다음 나누어 그리면 정말 편리합니다. 높이를 기울일 때는 수직선을 기울이는 것만으로도 기울기를 표현할 수 있습니다.

예를 들어 노트북을 그릴 때 화면의 각도를 자유롭게 정할 수 있습니다. 다만 여기서 화면이 뒤로 누울수록 높이도 낮게 보인다는 것만 유의하세요.

열린 각도에 따른 다른 모습

❷ 방향 틀기의 핵심 : 각도 유지

기울어진 상자를 그릴 때, 또는 방향을 다양하게 해서 쌓여있는 사물들을 연출할 때는 처음 그렸던 상자의 각도를 보고 비슷하게 하면 됩니다. 각도만 얼추 맞추면 방향이 달라져도 서로 통일감 있게 어우러지게 됩니다.

좌우로 방향을 틀어 그리는 경우

처음 그린 상자의 한쪽 모서리의 각도에 맞춰 다음 상자의 모서리에서 살짝 비켜 그립니다. 바닥면 두 변의 각도를 찾아 그린 뒤에는 그 변의 평행선으로 나머지 선들을 맞춥니다. 다음 상자도 마찬가지 방법으로 그립니다. 상자의 방향이나 크기는 자유롭게 정하되 처음 정한 각도만 유지하면 됩니다.

사각형 상자에서 다양한 삼각형 형태를 꺼내는 연습을 해봅니다. 그리고 상하 기울기, 좌우 각도 등 다양한 모습으로 사물의 형태를 잡을 수 있도록 해보아요.

딸기 샌드위치

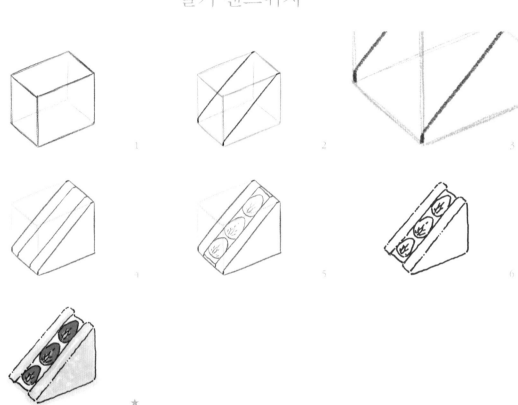

1. 가로와 높이가 길고, 세로가 좁은 상자를 그립니다. 안쪽면까지 그려요.

2. 상자의 앞면과 뒷면을 대각선으로 나누면 자연스럽게 입체 삼각형이 됩니다.

3. 대각선 위아래 끝이 너무 뾰족하면 부자연스러움으로 끝에서 조금 안쪽으로 들여 대각선 을 그어요.

4. 삼각형 윗면에 양쪽으로 선을 그어 빵의 두께를 표현합니다.

5. 식빵 사이로 샌드위치 토핑을 그려 넣습니다.

6. 펜선으로 마무리합니다. 빵의 약간 포슬포슬한 질감을 표현하기 위해 식빵의 펜선을 약간 씩 끊어 그려보세요.

종이봉투

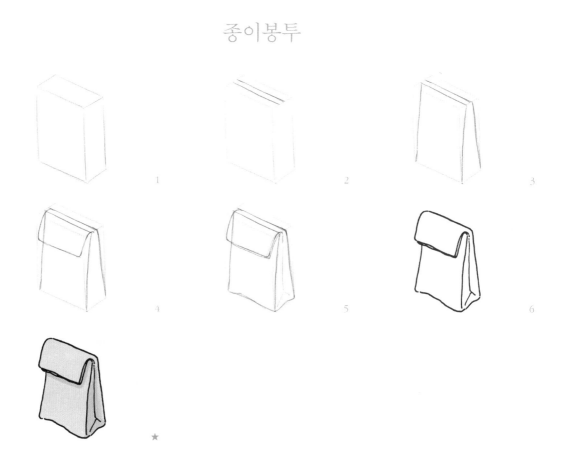

1.　높이가 긴 상자를 그립니다.

2.　상자 윗면 중앙에 줄을 그어 종이봉투가 접힌 부분의 두께를 표현합니다.

3.　윗면에 생긴 직사각형 꼭짓점에서부터 아랫면 꼭짓점까지 연결해 대각선을 그려요.

4.　상자 윗면 접힌 부분, 앞으로 접고 남은 여유분을 그립니다.

5.　종이봉투의 디테일을 살리는데요. 접힌 부분과 접고 남은 여유분을 연결하는 지점은 둥글게 표현하고, 전체적으로 선이 구겨진 느낌을 살립니다.

6.　긴 상자는 지우고 종이봉투만 펜선을 넣습니다.

조각 케이크

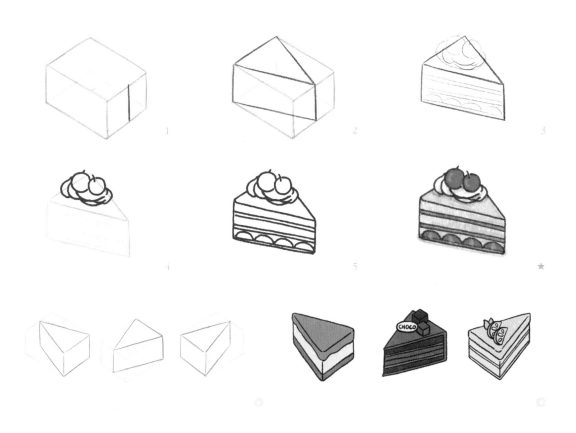

1. 직육면체 상자를 안 보이는 면까지 그립니다. 상자의 앞면 중앙에 선을 그어 반으로 나누어요.

2. 상자의 윗면을 보겠습니다. 앞면 중앙선을 기준으로 반대 모서리의 꼭짓점까지 대각선을 연결해 삼각형을 그려요. 아랫면도 같은 방식으로 삼각형을 그리고 직육면체 상자는 지웁니다.

3. 케이크의 작은 요소를 채워요. 케이크의 단면과 토핑을 그립니다.

4. 펜선은 선이 겹치는 것을 방지하기 위해서 위쪽 토핑부터 그려요.

5. 전체적인 케이크의 모양부터 잡은 뒤 안쪽 레이어를 그려 마무리합니다.

◎ 다양한 각도로도 그려 보세요..

채색 체리의 하이라이트 부분처럼 흰 부분을 남겨 놓고 칠하기 힘들 때는 '화이트 펜'을 사용해 보세요. '화이트 브러시'도 있습니
Tip 다.

막대 아이스크림

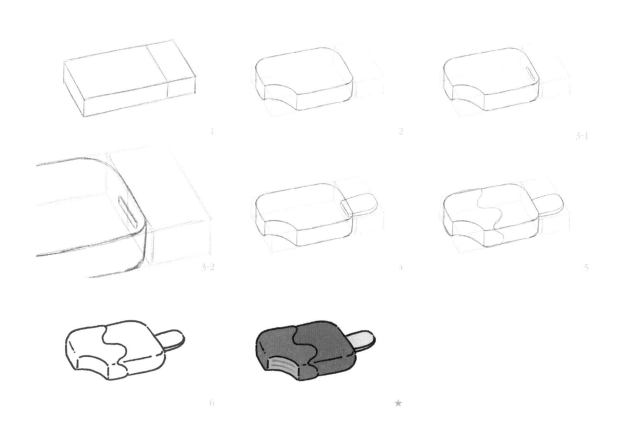

1. 막대 아이스크림을 그릴게요. 납작한 상자를 그린 뒤 아이스크림과 막대 부분을 나눕니다.

2. 아이스크림의 각은 둥글게 표현합니다. 누군가 한입을 베어 문 듯한 모양도 그려요.

3. 아이스크림과 막대가 맞닿는 면에 막대가 들어갈 부분을 표시합니다.

4. 아이스크림 막대를 상자에 맞추어 끝이 둥글게 그립니다. 두께도 표현해요.

5. 덧씌워진 초코 부분을 그려요.

6. 펜선을 넣고 채색합니다.

봉지 아이스크림

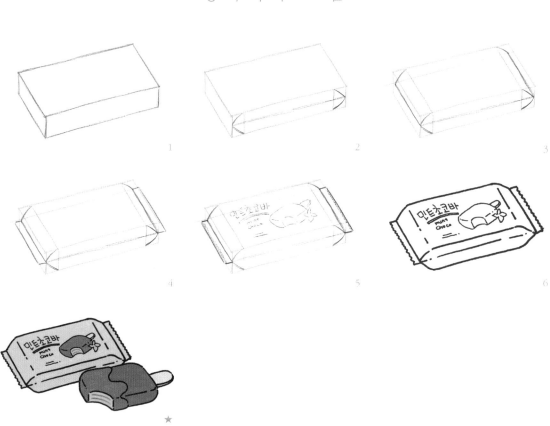

1. 먼저 납작한 직사각형 입체 상자를 그려요.

2. 앞면은 가로로 반을 나누고 보조선을 그어 양쪽이 세모가 되도록 그립니다.

3. 뒷면도 보조선을 이용해 양쪽이 세모가 되도록 그립니다.

4. 봉지가 밀봉된 부분을 그릴게요. 옆면 끝부분에 튀어나온 모양을 그려요.

5. 봉지 아이스크림 디자인에 막대 아이스크림을 작게 그립니다. 봉지의 밀봉된 부분은 톱니 처럼 표현해도 좋습니다.

6. 봉지 아이스크림의 펜선을 넣습니다. 앞서 그린 막대 아이스크림과 같이 연출해도 좋아요.

과자 봉지

1. 과자 봉지도 그려볼게요. 상자를 그리지 않고 바로 비스듬한 원기둥 같은 도톰한 봉지부터 그립니다.

2. 과자 봉지가 밀봉된 부분을 표현하기 위해 양옆으로 끝부분에 튀어나온 모양을 그려요.

3. 밀봉된 부분은 톱니처럼 표현하고 봉지가 구겨진 모양을 그립니다.

4. 과자 봉지의 디자인을 묘사하고 옆에 낱개 과자를 일부를 그려 넣습니다.

5. 펜선으로 마무리해요.

의자

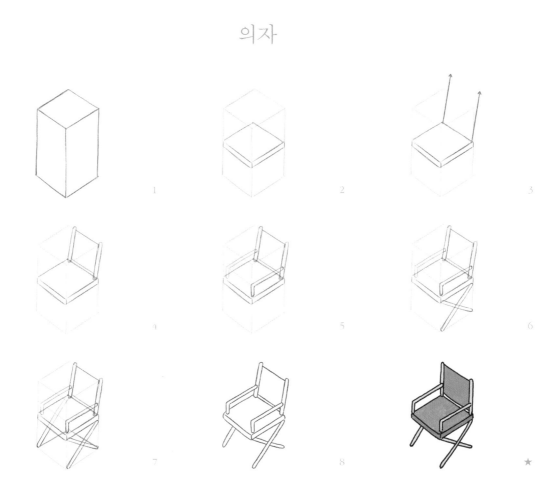

1. X자 다리가 포인트인 의자를 그릴게요. 높이가 길고, 가로세로가 같은 상자를 그립니다.

2. 높이 중간쯤에 의자 좌판을 그립니다.

3. 의자 등받이는 상자를 기준으로 뒤로 기울여 그려요. 평행선에 유의합니다.

4. 의자 등받이 뼈대를 그려요.

5. 보조선을 이용해 양쪽 팔걸이의 높이를 맞춰 그려요.

6. 의자 다리는 X자로 상자에 맞게 그립니다.

7. 반대쪽 다리도 그려요. 좌판에 가려져 보이지 않는 다리도 확인합니다.

8. 팔걸이, 등받이, 좌판, X자 다리 순서로 펜선을 넣습니다.

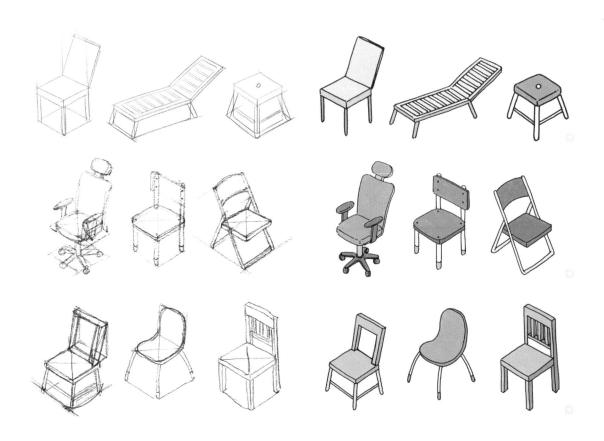

◎ 다양한 모습의 의자에도 응용해 보세요.

좀 더 다양한 각도와 방향으로 사물의 형태를 잡아 봅시다.

서류 가방

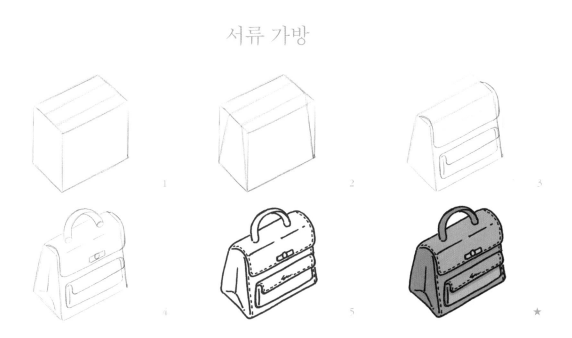

1. 먼저 높이와 가로가 상대적으로 긴 상자를 그리고, 상자 윗면에 줄을 그어 가방 덮개가 접히는 부분을 표현합니다.

2. 윗면에 생긴 직사각형 꼭짓점에서부터 아랫면 꼭짓점까지 연결해 가방 틀을 잡아요.

3. 그리고 가방의 덮개를 그립니다. 앞주머니는 먼저 위치를 잡은 뒤 덮개를 그려요.

4. 손잡이가 달릴 위치를 표시하고 손잡이를 그려요. 똑딱이 단추도 챙깁니다.

5. 펜선은 손잡이, 앞주머니, 가방, 스티치 순으로 그립니다.

똑바로 쌓인 책

1　　　　　　　　　2　　　　　　　　　3

4　　　　　　　　　★

1. 먼저 똑바로 쌓인 책들부터 그려볼게요. 납작한 상자를 하나 그립니다.

2. 처음 그린 상자와 평행을 맞춰 조금 작게 하나 더 겹쳐 그립니다.

3. 두 권의 책 밑에 표지와 종이를 표현합니다.

4. 스케치에 펜선을 그립니다.

얼기설기 쌓인 책

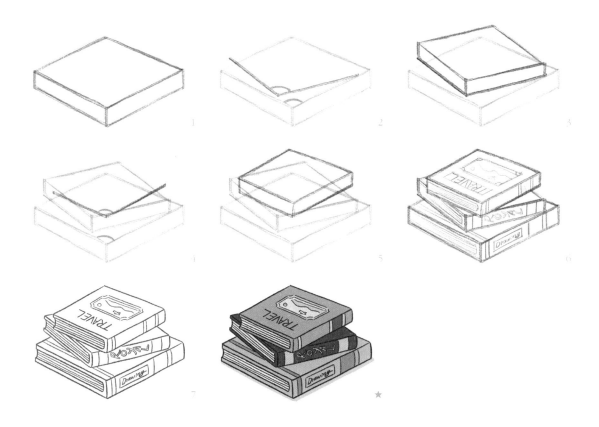

1. 이번에는 방향이 다르게 쌓인 책들을 그려봅니다. 먼저 책 한 권을 그립니다.

2. 첫 번째 책의 한쪽 모서리 각도와 비슷하게 유지하되 방향은 다른 모서리를 그려요.

3. 그 모서리를 기준으로 나머지 모서리를 평행하게 그려 면을 만들어 두 번째 책을 그립니다.

4. 세 번째 책은 첫 번째 책과 같은 방향으로 그릴게요.

5. 세 번째 책도 마찬가지 방법으로 만들어요.

6. 필요 없는 선을 지우고 표지와 책머리 등을 그려요.

7. 마지막으로 펜선을 넣고 완성합니다.

펼친 책

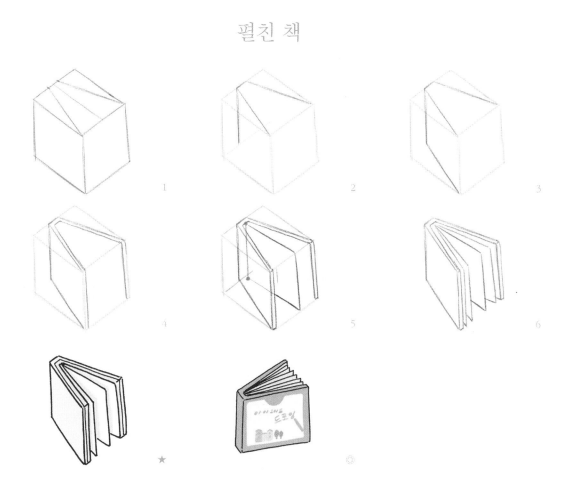

1. 이번에는 펼쳐진 책을 그릴게요. 입체 삼각형을 만드는 방법과 비슷합니다. 상자 윗면에
 책이 펼쳐진 세모 모양을 그립니다. 중심선을 그린 뒤 대칭되게 해도 좋아요.

2. 높이를 그릴 때는 상자 안쪽 선을 그어 참고합니다.

3. 윗면 세모의 모서리와 평행한 바닥 선을 그리면 얼추 벌어진 책의 모양이 나옵니다.

4. 테두리를 그려 표지의 두께를 표현해요.

5. 상자를 참고해 책 안쪽에서 종이가 나오는 포인트를 정하고 내지를 그려요.

6. 내지를 몇 장이고 더할 수 있습니다.

◎ 반대 방향으로도 응용해 그려 보세요.

펼친 책을 뒤집어 둔 모습

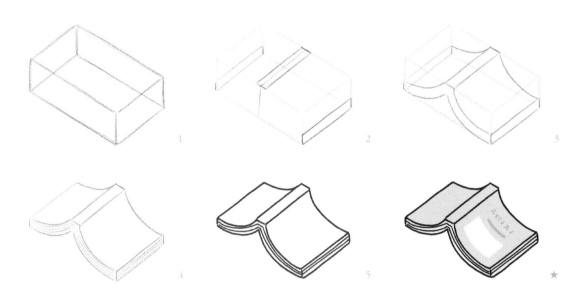

1. 펼친 책을 뒤집어 둔 모습을 그리기 위해서는 넓적한 상자가 필요해요.

2. 윗면은 중앙, 아랫면은 양쪽으로 나누어 세 구역을 정해요.

3. 각각의 꼭짓점을 곡선으로 연결해 책 모양을 만듭니다.

4. 책머리와 배를 그려 완성합니다.

5. 펜선을 넣습니다.

활짝 펼친 책

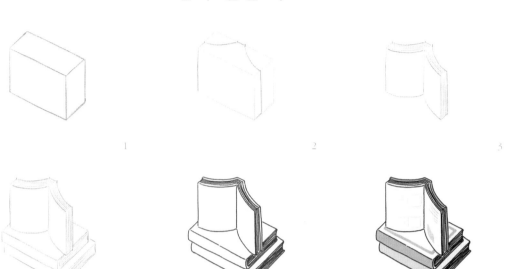

1. 활짝 펼쳐진 책도 마찬가지 방법으로 그려요.

2. 세 곳의 포인트를 잡아 곡선으로 연결합니다.

3. 책머리와 배를 그려 완성합니다.

4. 이전에 그렸던 쌓인 책을 그려 하나의 그림으로 응용해 보아요.

5. 펜선으로 마무리합니다.

과일 상자

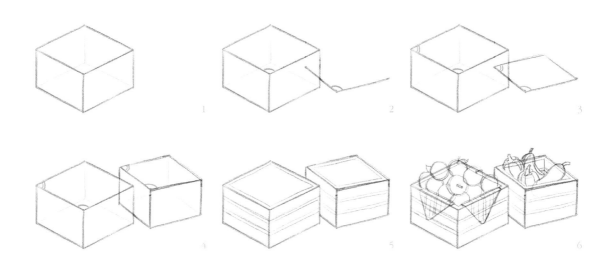

1. 과일 상자를 하나 그립니다. 안 보이는 면까지 표시해요.

2. 아랫면이 겹치지 않도록 다른 상자의 아랫면부터 먼저 그립니다. 한 면 모서리를 먼저 긋고 앞 상자 각도와 맞춰 다른 모서리를 긋습니다.

3. 나머지 모서리는 먼저 그린 가로세로와 평행하게 그리면 되겠지요.

4. 아랫면이 완성되면 높이와 윗면을 그려 상자를 완성합니다. 각도를 확인하며 수정해요.

5. 상자의 안쪽 두께와 옆면 디테일을 그립니다.

6. 상자에 담긴 과일과 늘어진 천 등을 그려요. 과일과 채소의 종류는 바꿔 봐도 좋습니다.

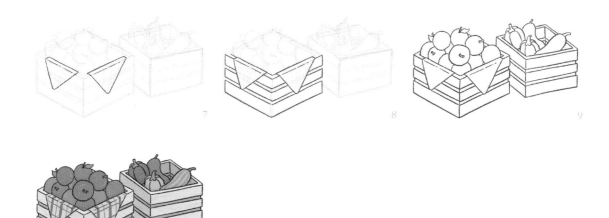

7. 펜선은 앞에 있는 늘어진 천부터 넣습니다.

8. 상자 옆면 디테일, 담긴 과일, 뒤로 보이는 상자 앞에서 뒤쪽 순으로 펜선을 넣어요.

9. 뒤에 있는 상자도 마찬가지 순서로 그려요.

레트로 전축

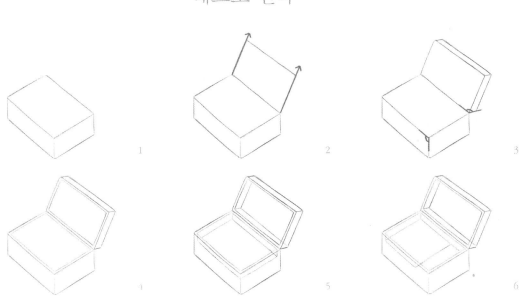

1. 복고풍의 전축을 그려볼게요. 먼저 전축이 들어갈 상자를 그립니다.

2. 뚜껑을 그리기 위해 일정 기울기로 사각형을 그려요. 기울기는 임의로 정하되 서로 평행하게 해요.

3. 뚜껑 높이는 아래 상자의 가로와 높이가 만나는 각도를 참고해 그린 뒤 입체를 완성합니다.

4. 상자와 뚜껑 모두에 테두리를 그려 두께를 표현합니다.

5. 상자와 뚜껑 안쪽으로 선을 넣어 공간을 표현합니다.

6. 상자 안쪽 바닥 면을 기준으로 턴테이블 구역을 나눕니다.

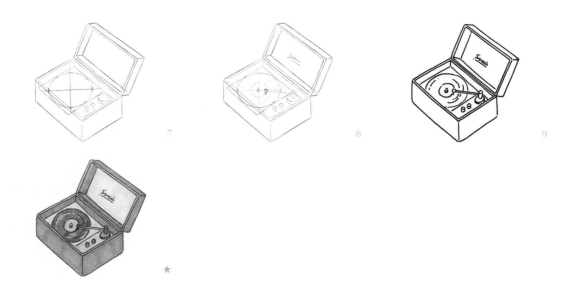

7

8

9

★

7. LP판 구역에 타원의 중심선을 긋고 공간에 맞게 원을 그려요. 다이얼과 조작 버튼도 묘사
 합니다.

8. LP판 겉모습과 톤암 등 디테일을 그리며 스케치를 마무리해요.

9. 펜선은 상자와 뚜껑 그리고 턴테이블 순으로 넣습니다.

홀케이크 상자

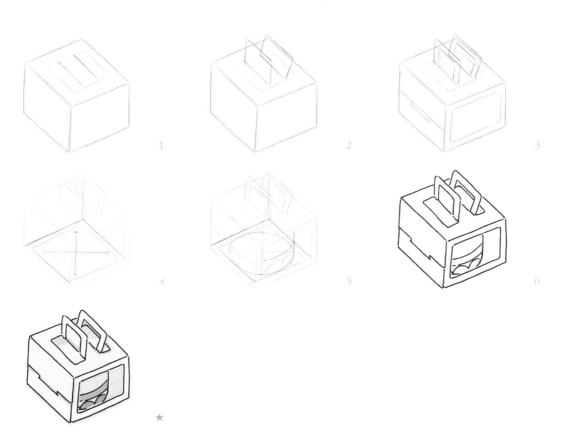

1. 케이크 상자를 그리고 윗면에 네모난 창을 그려요. 손잡이가 달릴 위치를 표시합니다.

2. 손잡이는 각도가 서로 다르게 그립니다.

3. 손잡이에 테두리를 그리고, 상자 안이 보이는 상자 옆면과 여닫는 부분을 그립니다.

4. 상자 안쪽으로 바닥을 표시하고 테두리와 보조선을 그어 원 그릴 준비를 해요.

5. 원을 그리고 투명한 상자 옆면에서 보이는 부분만큼만 케이크를 표현합니다.

6. 필요 없는 선을 지우고 펜선으로 마무리해요.

조각 케이크 상자

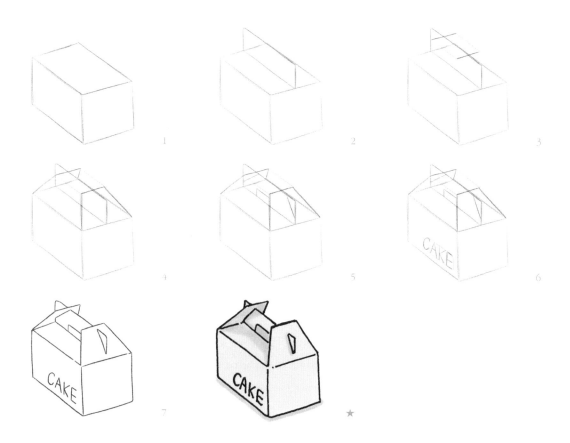

1. 조각 케이크 상자도 그려볼게요. 먼저 직육면체를 그립니다.

2. 상자 윗면 중앙을 나누어 위로 접힌 부분을 그려요.

3. 접힌 부분 윗선에 들어갈 양 날개 윗선을 표시합니다.

4. 앞서 표시한 선 양 끝과 상자 윗면의 꼭짓점을 연결해, 날개를 표현해요.

5. 날개 가운데에 대각선을 그려 구멍으로 뽀족 나온 끝을 표현하고 손잡이도 그립니다.

6. 칸을 그리고 'CAKE' 글자를 써넣어요. 칸을 만들지 않으면 글자가 삐뚤어지는 경우가 많습니다.

7. 필요 없는 선을 지우고 펜선으로 마무리합니다.

❶ 형태 잡기의 기술 7 : 통일하기

통일성은 형태 잡기의 기술에서 계속 강조해 온 것이지요. 통일성이 있어야 형태
가 안정적이니까요. 네모난 형태의 각도를 유지한다거나 원기둥 형태의 타원 모양
과 비율을 통일하는 것 등입니다. 이제는 다양한 형태를 가진 사물을 그려봅니다.
네모, 세모, 원을 모두 가지고 있는 혼합 형태의 사물이지요. 혼합입체라고도 할 수
있습니다.

네모와 세모는 서로 연결되어 있지만, 원의 경우 어떻게 맞추면 좋을까요? 원도 네
모에서 출발할 수 있어요. 보조선을 그어 원을 그렸던 것을 생각하면 쉽게 떠올릴
수 있을 것입니다. 그러므로 세모든 원이든 먼저 사각형으로 자리를 잡는다는 원칙
을 통일하면 됩니다. 타원도 마찬가지로 적용됩니다. 타원의 중심축은 늘 수평이
므로 사각형을 둘러싼 선을 그려 자리를 잡고 4등분을 해 타원을 그립니다. 사각형
안에 타원이 들어가야 하는 경우라면 그 비율을 유지하며 크기만 줄입니다.

사각형을 둘러싼 수직 수평선을 그린다.

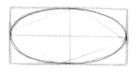
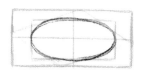

사각형 밖의 타원 사각형 안의 타원

❷ 통일하기의 핵심: 일관성

나열된 사물들의 경우 조금 시점이 맞지 않아도 크게 어색하지 않은 경우가 있지
만, 한 사물에 여러 모양이 연결된 복잡한 형태의 경우 시점을 일관성 있게 통일하
지 않으면 형태에서 어색함을 느낄 수 있습니다.

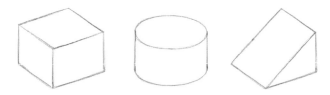

시점이 통일된 경우: 아래로 내려다보는 모습이며, 윗면이 보이는 정도가 통일되어 있습니다.

시점이 통일되지 않은 경우: 모두 아래로 내려다보는 모습이지만, 윗면이 보이는 정도가 제각각입니다. 같
은 눈높이에서 바라보는 모습이 아니라는 뜻이 됩니다.

반원이나 반구 같은 형태를 그릴 때도 마찬가지예요. 원을 포함한 전체 구역을 먼
저 네모로 한정한 다음 그 안에서 보조선을 이용해 그립니다.

사각형 안에서 반원을 만든 예

네모, 세모, 원 등 다양한 모양을 하나의 그림 안에서 조화롭게 형태를 잡을 수 있게 연습해 봅시다.

아치형 창문

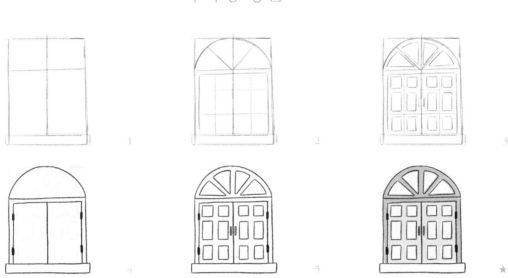

1. 아치형 창문을 전체 보기로 크기를 정합니다. 중앙선을 긋고, 큰 구역으로 나눕니다. 아치가 들어갈 부분의 비율을 잘 봅니다.

2. 구역에 각각 아치와 네모난 창문을 그립니다.

3. 그 안으로 네모, 세모 모양을 한 겹 더 그립니다. 손잡이도 추가해요.

4. 펜선은 큰 부분부터 그려요. 경첩 부분도 표시합니다.

5. 나머지 펜선을 채워요. 창가의 화분이나 꽃을 추가해 보아도 좋습니다.

고깔 모자

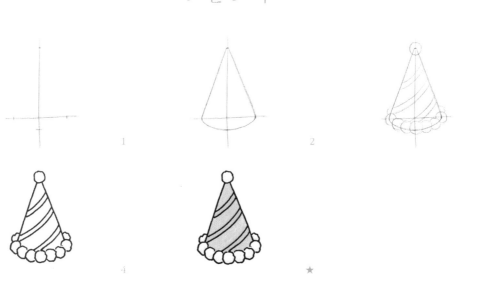

1. 보조선을 긋고 고깔모자의 아랫면인 타원 자리를 먼저 잡아요.

2. 중앙선에 고깔모자의 높이를 정하고 타원 지름의 끝과 연결해요.

3. 고깔모자 장식을 그립니다. 줄무늬는 원뿔의 표면을 따라 그리듯이 곡선을 표현해요.

4. 아래위의 솜방울 부분은 펜선을 조금 더 부드럽고 자유롭게 그립니다.

안전 고깔

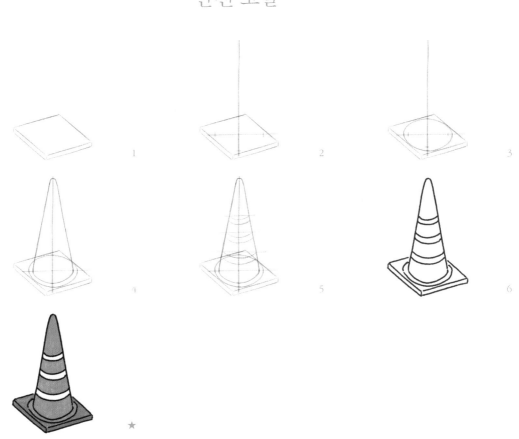

1. 도로 안전 고깔을 그려볼게요. 납작한 상자를 그리고 그 위에 고깔을 세울 준비를 해요.

2. 중심선 등 보조선을 긋고 받침 안쪽에 들어갈 원 자리를 표시합니다.

3. 받침 안쪽에 원을 그려요. 그 안으로 작은 원이 들어갈 자리를 표시합니다.

4. 작은 원을 그리고 안쪽 원에서부터 고깔의 높이를 연결해요.

5. 안전 고깔 무늬를 그려 스케치를 완성합니다.

6. 고깔, 받침 순으로 펜선을 넣습니다.

미니 케이크

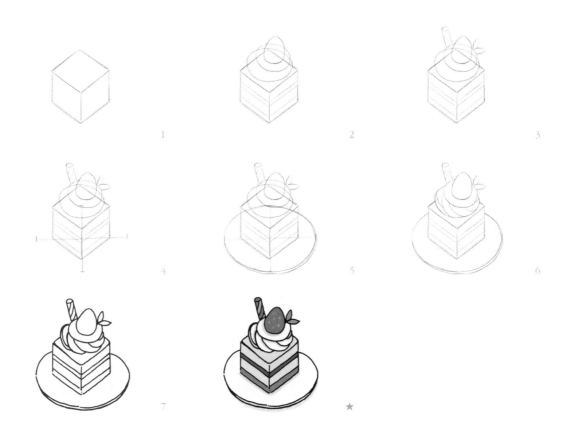

1. 네모난 미니 케이크를 그릴게요. 먼저 상자를 그립니다.

2. 그 위에 크림과 딸기를 그려요. 케이크의 겹겹이 쌓인 재료도 표현합니다.

3. 허브잎과 과자도 그려 꾸밉니다.

4. 아래쪽에 보조선을 그어 접시 그릴 준비를 해요. 케이크 바닥과 맞닿도록 합니다.

5. 보조선에 맞춰 접시를 원으로 그리고 두께도 표현해요.

6. 필요 없는 선은 지웁니다. 마지막으로 크림의 디테일을 살려도 좋아요.

7. 펜선은 위에서부터 아래로 넣습니다.

향수병

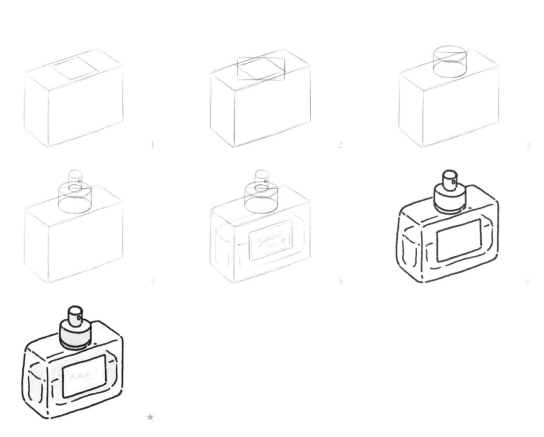

1. 향수병인 유리병은 상자로 그리고 윗면에 분사구를 그리기 위한 자리를 잡아요.

2. 해당 위치에 들어갈 타원을 그리기 위해 보조선을 이용합니다. (▷148쪽)

3. 타원을 그리고 높이를 올려 원기둥으로 만들어요.

4. 그 위에 작은 원기둥을 하나 더 그려요. 타원의 비율은 얼추 맞춥니다.

5. 라벨과 향수가 담긴 모양을 추가합니다.

6. 펜선을 넣을 때, 안쪽 내용물은 선을 끊어 그림으로서 투명한 느낌을 표현합니다.

스탠드 우편함

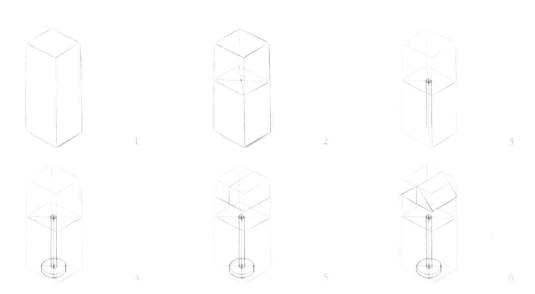

1. 스탠드 우편함의 전체 크기를 상자로 그립니다.

2. 큰 구역으로 나눠요. 나눈 바닥 면 중앙을 잡기 위해 대각선을 그려 만나는 부분을 표시합니다.

3. 중앙점을 참고해 선을 내리고, 그 선을 기준으로 기둥을 그려요.

4. 같은 중앙선을 공유하며 바닥에도 타원을 그립니다. 두께도 표현해요.

5. 이제 위 상자를 우편함 몸체와 지붕으로 나눕니다.

6. 지붕 부분은 또 절반으로 나누어 대각선으로 연결해요.

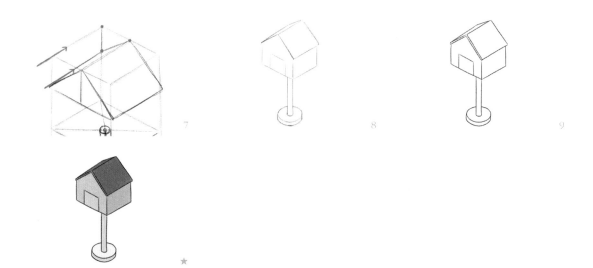

7

8

9

★

7. 각각의 꼭짓점, 평행선을 잘 보며 반대쪽 지붕도 그립니다.

8. 필요 없는 선을 지우고 스탠드 우편함 입구를 그려 스케치를 완성해요.

9. 마지막으로 펜선을 넣습니다.

 투시하지 않아 기둥이 중앙에 오지 않은 모습입니다.

컵 손잡이

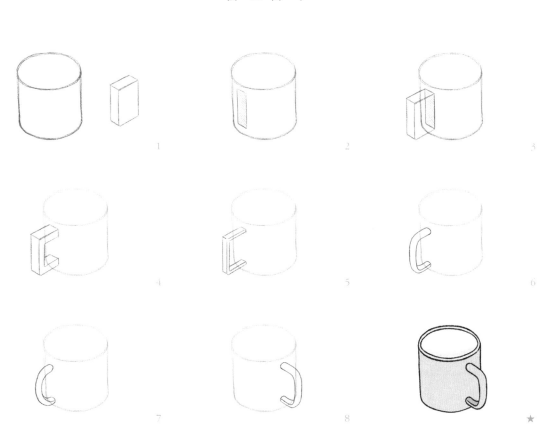

1. 컵 손잡이는 단순하게 보면 작은 상자 모양이라고 할 수 있어요. 그 점에 유의합니다.

2. 먼저 원기둥을 그린 뒤 손잡이가 달릴 위치를 표시해요.

3. 앞서 표시한 위치에 작은 상자를 붙입니다.

4. 그리고 손잡이 모양으로 만들어 봅니다.

5. 손잡이를 얇게 표현하는 방법도 있습니다.

6. 그것을 곡선으로 표현할 수도 있지요.

7. 둥근 모양일 경우는 이렇게 되겠지요.

8. 손잡이를 다른 쪽에도 달아봅시다.

주전자

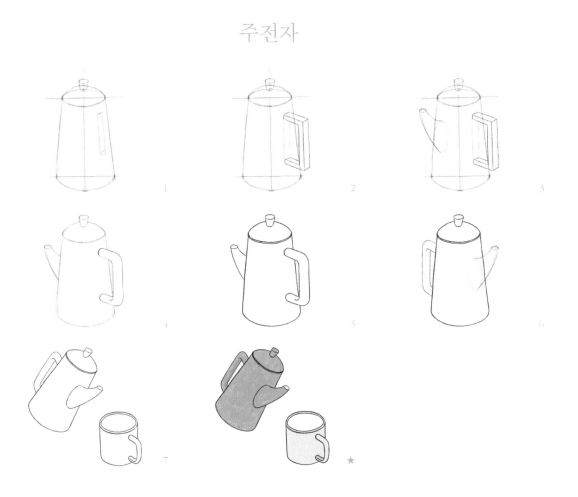

1. 주전자의 몸체와 뚜껑을 먼저 그리고, 손잡이가 달릴 위치를 표시해요.

2. 컵과 마찬가지 방법으로 손잡이를 그려요.

3. 주둥이도 마찬가지예요. 몸체에 달릴 위치를 먼저 표시한 후 그립니다.

4. 손잡이를 둥글게 만들어 봅니다.

5. 펜선으로 마무리합니다.

6. 반대 방향으로도 그려보세요.

7. 주전자를 기울여 그려 컵과 함께 배치해 봅니다.

양동이

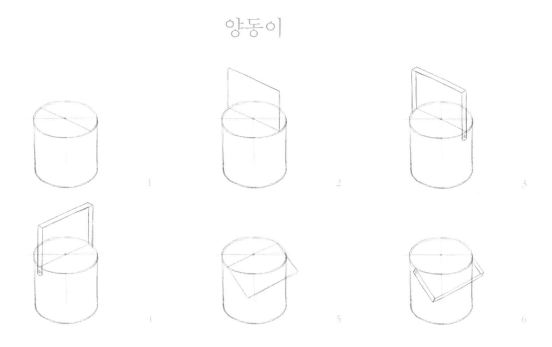

1. 양동이는 원기둥으로 그려요. 손잡이 위치를 표시하기 위해 윗면에 새로운 지름을 그립니다.

2. 그 위로 높이를 올려 사각형을 그려 손잡이 위치를 잡아요.

3. 그것을 바탕으로 손잡이를 그립니다. 두께를 표현해도 좋아요.

4. 지름을 다르게 그려 다른 방향으로도 그릴 수 있어요.

5. 기울어진 손잡이도 도전해보아요. 마찬가지로 지름을 긋고, 높이를 아래로 기울여 사각형
 을 그립니다.

6. 겉으로 보이는 부분을 중심으로 손잡이를 그리고 두께도 표현합니다.

7. 이제 뚜껑이 있는 양동이를 그려보겠습니다. 원기둥 위에 뚜껑과 뚜껑 손잡이를 그려요.

8. 뚜껑 아래쪽으로 손잡이가 달릴 위치를 표시합니다.

9. 손잡이를 그려 완성해요.

10. 필요 없는 선은 지우고 펜선을 넣습니다.

◎ 텀블러 손잡이, 커피포트 손잡이도 다양하게 그려보며 응용해 보세요.

와인 얼음통

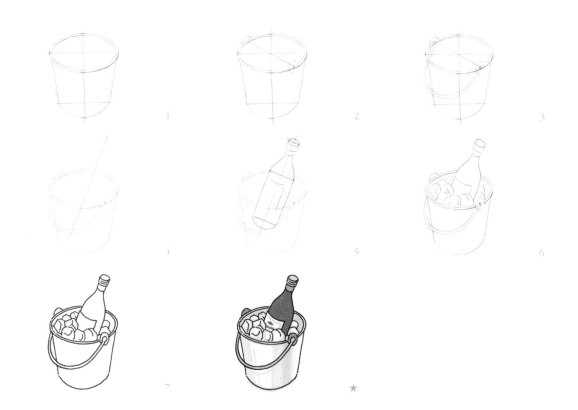

1. 중심선 응용과 손잡이의 각도를 함께 이용한 그림을 그려봅시다. 먼저 얼음통을 그려요.
 윗면에 테두리를 그려 두께도 표현해요.

2. 중심선을 기준으로 지름을 대각선으로 그어 손잡이가 달릴 위치를 표시해요.

3. 원하는 각도에 맞춰 왼쪽 아래로 손잡이를 그려요.

4. 필요 없는 선은 지우고 얼음통에 담기는 와인의 기울기를 정합니다.

5. 와인은 투시해 그려도 좋고 보이는 부분만 그려도 됩니다.

6. 얼음까지 그린 뒤 와인이 드러나지 않는 부분의 선을 지웁니다.

7. 펜선은 얼음통 손잡이, 와인과 얼음, 양동이 순으로 넣어요.

여러 소품을 통일감 있게 보는 시점을 맞춰 그려 봅시다. 하나의 시점이 아니라 여러 시점
으로도 그릴 수 있어요.

협탁과 화분

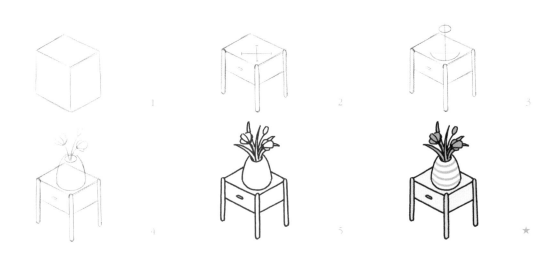

1. 작은 협탁을 전체 보기 상자로 그려요.

2. 모서리 다리와 1칸 서랍을 그려 협탁 모습을 갖추고, 협탁 윗면에 화분이 들어갈 자리를 잡
 아요.

3. 보조선을 참고해 아래는 둥글고 주둥이가 좁은 화분을 그립니다.

4. 옆선이 둥근 화분을 그리고 꽃을 꽂습니다.

5. 잎을 더하고 펜선을 넣습니다. 펜선은 꽃, 화분, 협탁 순서로 넣어요.

원두 그라인더

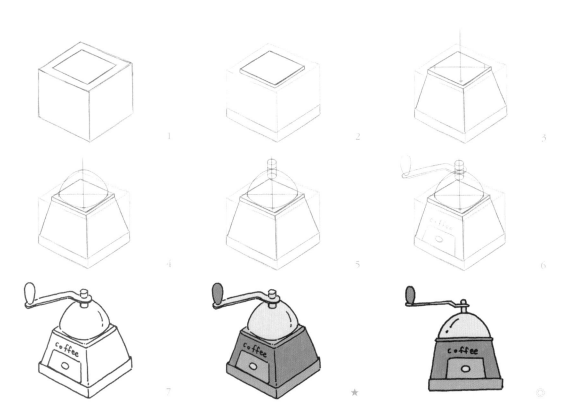

1. 그라인더의 아래쪽 사다리꼴 부분이 들어갈 상자를 그린 뒤 윗면 안쪽으로 사각형을 넣습니다.

2. 윗면 안쪽 사각형과 아랫면 사각형의 두께를 표현합니다.

3. 윗면 안쪽 사각형과 아랫면 사각형의 꼭짓점을 연결해 입체 사다리꼴을 만들고, 윗면에 보조선을 그어 원을 그릴 준비를 해요.

4. 중심축 아래는 반원만 그리고 위는 높이를 높여 볼록한 반구를 그려요.

5. 반구의 위에 중앙선이 같은 작은 원기둥을 그립니다.

6. 원기둥에 끼워져 있는 손잡이를 그리고 서랍 등을 표현합니다.

7. 위에서부터 펜선을 넣습니다.

◎ 정면의 모습도 그려 봅시다.

옆에서 본 화장대

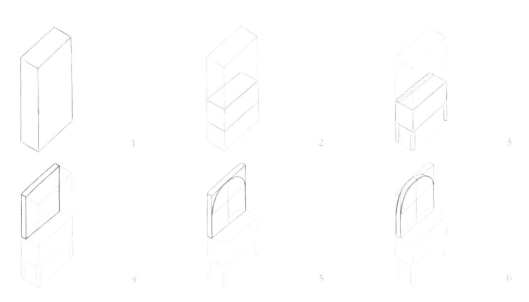

1. 비스듬하게 서 있는 입체 상자를 그립니다.

2. 서랍과 거울이 들어갈 부분을 크게 구역으로 나눕니다.

3. 서랍 아래로 다리를 그린 뒤 서랍 윗면에 거울이 들어갈 면을 먼저 파악합니다.

4. 빗금 친 부분을 바닥으로 한 얇게 그린 상자가 거울입니다.

5. 거울 앞면을 4등분으로 나누고 윗부분은 아치로 그립니다.

6. 거울 윗면과 옆면에 거울의 두께를 표현합니다.

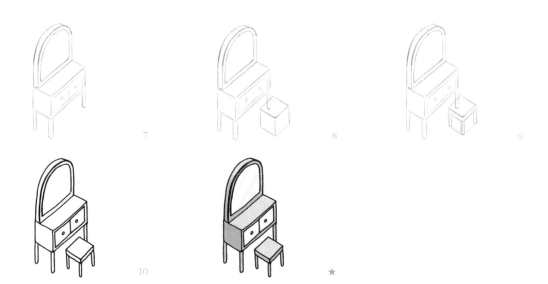

7

8

9

10

★

7. 거울 테두리와 서랍을 그립니다.

8. 의자도 추가해볼 수 있어요. 평행선을 잘 맞춰 작은 상자를 그립니다.

9. 등받이 없는 의자 모양으로 만들어요.

10. 펜선을 넣습니다.

앞에서 본 화장대

1

2

3

4

★

1. 다른 각도로 그려볼게요. 이번에는 화장대와 의자의 상자를 함께 그리고 큰 구역으로 나누어요.

2. 앞에서 그린 화장대와 마찬가지로 아치형 거울을 그립니다.

3. 거울 테두리와 서랍을 그려 스케치를 완성합니다.

4. 완성된 스케치에 펜선을 넣습니다.

커피 머신

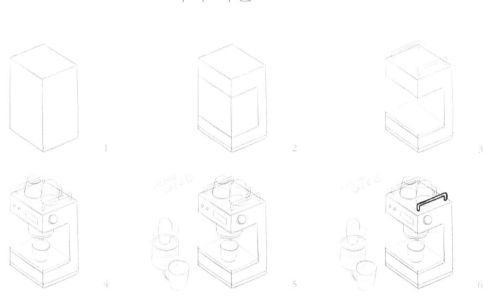

1. 이전 장에서 그렸던 커피 머신을 입체로 그려볼게요. 먼저 상자를 그립니다.

2. 상자 앞면과 옆면에 구역을 표시해 몸체의 모양을 만들어요.

3. 상자 안쪽에 선반 바닥을 그리고 조금씩 디테일을 표현합니다.

4. 버튼과 추출구도 그립니다. 원기둥을 생각하며 컵들을 그려요. 겹쳐진 컵을 그릴 때는 투시 하기를 떠올리며 가려진 부분이 있더라도 컵 전체를 그립니다.

5. 커피 머신 옆에 화분도 추가하고 글자도 넣어보아요.

6. 다소 복잡한 모습이라 펜선을 넣는 순서를 보여드릴게요.

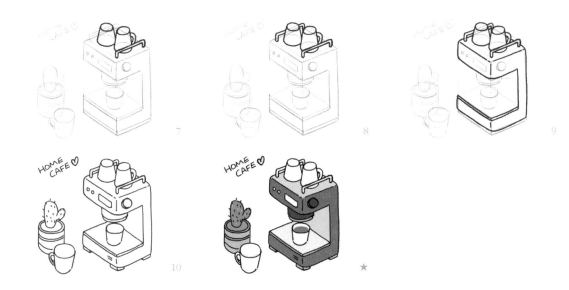

7. 앞에 있어서 어떤 것과도 겹치지 않는 것부터 순서대로 그립니다.

8. 천천히 순서를 생각하며 그려요.

9. 커피 머신 몸체는 가장 바깥 선부터 넣습니다.

10. 펜선을 마무리하고 채색도 해보며 완성합니다.

치즈 케이크

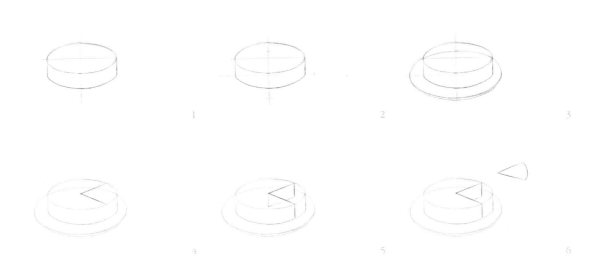

1. 치즈 케이크의 전체 모양을 위해 납작한 원기둥을 그려요.

2. 접시를 그리기 위해 원기둥 바닥을 중심으로 보조선을 긋습니다.

3. 케이크보다 조금 더 큰 원을 그리고 접시 두께도 표현합니다. 케이크와 접시를 그리는 순서를 반대로 해도 괜찮아요.

4. 윗면에 중심점을 찍은 상태에서 두 개의 반지름을 표시해 잘려나간 조각 케이크 자리 윗면을 그립니다.

5. 높이를 긋고 치즈 케이크 안쪽 단면을 그려요.

6. 잘려나간 케이크 조각을 그릴게요. 케이크 조각 윗면을 먼저 그립니다.

7

8

9

★

7. 높이를 긋고 케이크 옆면을 그려요. 바깥면은 둥글게 그립니다.

8. 조각 케이크보다 큰 나이프를 추가로 그려 완성합니다.

9. 순서대로 펜선을 넣고 채색합니다.

자동차

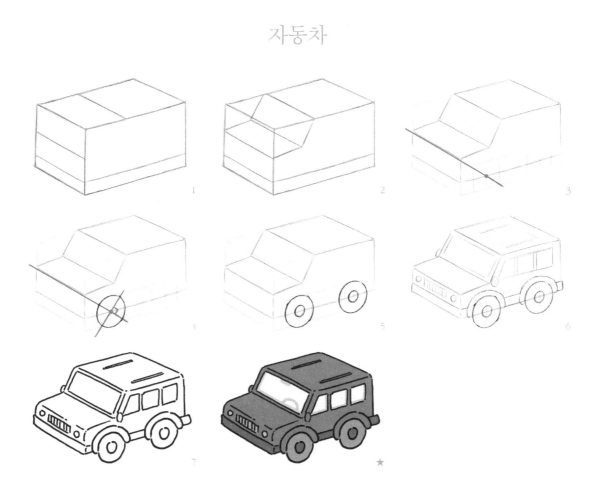

1. 자동차의 전체 크기를 입체 상자로 그리고 자동차 구역을 여러 곳으로 나눕니다.

2. 자동차 보닛과 앞 유리를 각각 대각선으로 자르고 만나는 부분을 연결합니다.

3. 바퀴가 들어갈 부분을 표시하고 중심점을 잡아요. 중심점에서 상자와 평행인 바퀴의 축을
 보조선으로 그려요.

4. 바퀴의 축과 90도 각도가 되는 선을 긋고 보조선에 맞게 타원을 그려요.

5. 보조선을 지우고 안쪽 휠을 그려요. 반대쪽 바퀴도 동일하게 그립니다.

6. 자리 잡은 형태를 바탕으로 창문, 범퍼, 바퀴 위의 머드 가드, 전조등, 사이드미러 등을 그
 립니다.

7. 펜선을 넣어 완성합니다.

❶ 형태 잡기의 기술 8 : 묘사하기

네모, 세모, 원 등 정확한 모양을 가지고 있는 사물도 있지만 그렇지 않은 것들도 있습니다. 액체, 크림, 천 등 형태가 따로 없는 사물들이지요. 형태가 자유롭고 명확하지 않아 먼저 큰 덩어리로 파악한 다음 관찰하고 묘사하는 과정이 필요합니다. 액체의 경우 담긴 사물에 따라 모양이 달라지기도 하고, 크림의 경우 짜 올린 형태에 따라 천차만별로 변할 수 있습니다. 천 또한 접혀있거나 구겨진 모양이 일관적일 수는 없지요. 하지만 그 안에서도 어느 정도의 규칙을 찾아볼 수 있습니다.

예를 들어 천의 경우 얇아서 입체로 표현하기 힘들게 느껴지지만, 앞뒤 방향을 생각하면 조금은 쉬워집니다. 크림은 먼저 큰 모양을 잡고 점점 세밀하게 묘사할 수 있습니다. 각각의 포인트를 찾아 알고 그리면 됩니다.

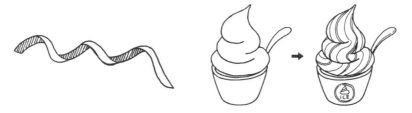

리본의 앞뒤 방향을 파악해 입체 표현하기 전체 모양 파악해 관찰하고 묘사하기

❷ 묘사하기의 핵심 : 관찰

전체적인 모양을 잘 파악하는 게 첫 번째이지만, 세밀한 표현도 놓칠 수는 없습니다. 세밀한 묘사가 어느 정도 들어가 있어야 해당 사물의 느낌을 더 잘 낼 수 있기 때문입니다. 이때, 관찰이 필수입니다. 자료사진 등을 참고해 자세한 모양을 관찰합니다. 하나씩 자세히 보고, 큰 틀 안에 모양이 어떻게 생겼는지도 봅니다. 내가 이렇게 자세히 본 적이 있을까? 싶을 정도로 천천히 시간을 들여 봅시다.

소프트 아이스크림 사진 소프트 아이스크림 그림

똑같이 그리는 것만이 묘사는 아닙니다. 그림체에 따라 정도가 있습니다. 어느 정도 그림에 반영할지는 본인의 결정이지요. 하나의 대상을 가지고 모든 것을 보이는 대로 묘사하기도 하고, 조금 생략하기도 하고, 완전히 단순화하기도 합니다. 다양한 방법으로 묘사를 해보는 것도 좋습니다.

쉬운 것부터 원리를 깨쳐가며 그려봅시다. 순서대로 따라서 연습하면 어느새 복잡하고 형태가 없어 보이는 것도 어떻게 그리면 되겠다는 계획이 금세 세워질 거예요.

S자 리본

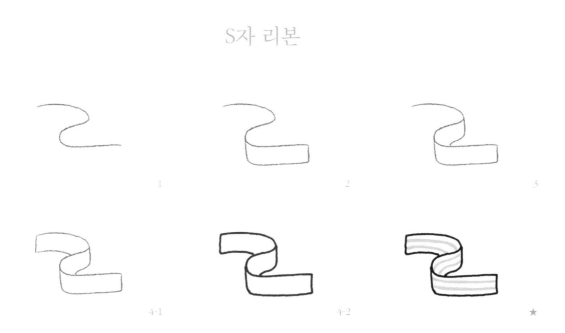

1 2 3

4-1 4-2 ★

1. 리본의 기본적인 여러 형태를 그려 봅시다. 먼저 S자 모양이에요. S자 모양으로 선을 긋습니다.

2. 리본 겉면과 안면 관계를 생각해 봅시다. 먼저 앞쪽 겉면부터 그려요.

3. 그다음 바로 뒤에 구부러진 모습을 그려요. 리본 안면입니다.

4. 가장 뒤쪽은 리본 겉면이겠지요.

꼬인 리본

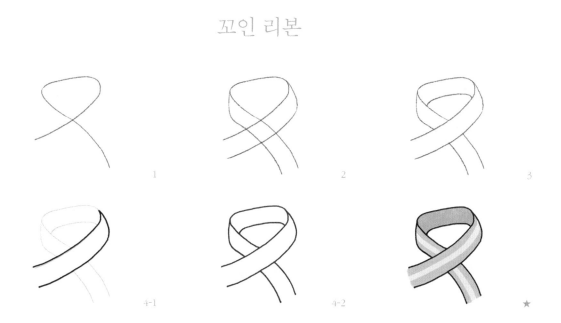

1. 다음은 한번 꼬인 모양을 그릴게요. 꼬인 모양을 선으로 그립니다.

2. 꼬인 선 모양을 따라 앞쪽에 겹친 리본부터 그려요.

3. 그다음 리본 뒤쪽에 보이는 안쪽 면을 그려요. 앞쪽에서 겹친 리본 겉면 중 아래 위치한 리본 선을 지웁니다.

4. 펜선을 겉면부터 넣습니다.

복잡한 모양의 리본

1. 조금 더 복잡한 모양을 도전해 봅니다. 먼저 안으로 말린 모양을 선으로 그려요.

2. 앞에서 보이는 선 아래 겉면을 그리고, 안으로 말려 있는 리본 끝부분의 안면을 그립니다.

3. 이어지는 뒷부분에 리본 안면을 그려요.

4. 여기서 리본을 연장해 봅니다. S자 선은 앞서 그린 리본과 연결해 그려요.

5. S자 선 끝부분은 리본 안면입니다.

6. 다음으로 리본 뒷면을 겉면을 마저 그려요.

7. 리본을 스케치한 뒤 겹친 선에 유의하며 펜선을 넣습니다.

◎ 다양한 형태의 리본을 그려 봅니다.

갑 휴지

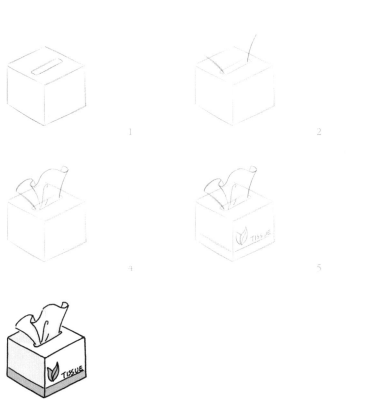

1. 작은 상자를 그리고, 윗면에 휴지가 나오는 구멍도 표시합니다.

2. 상자 윗면의 구멍에서부터 휴지 옆선을 그립니다.

3. 휴지 옆선 사이에 리본을 그릴 때처럼 곡선을 그립니다.

4. 뒤로 접힌 부분과 구겨진 데를 생각해 선을 그려요.

5. 갑 휴지 상자 겉면에 그림과 문구를 넣어 완성합니다.

6. 앞에서 보이는 부분부터 펜선을 넣습니다.

접힌 천

1-1

1-2

2-1

2-2

2-3

3-1

3-2

4

★

1. 천이 접힌 여러 모양을 연습해 볼게요. 먼저 S자 곡선을 그리고 천의 겉과 안을 생각해 그립니다.

2. 아래에 곡선을 그리고, 위쪽으로 겉면의 선을 그립니다. 아래 곡선 사이로 안쪽 면이 살짝 보이는 선도 그립니다.

3. 안쪽 면이 아예 보이지 않는 모양도 있습니다. 이 모양들을 서로 연결해 하나의 그림이 될 수 있습니다. 연결해 펜선을 넣습니다.

4. 수건이 걸린 모습처럼 축 늘어진 천도 관찰해 그리며 연습해보세요.

사탕

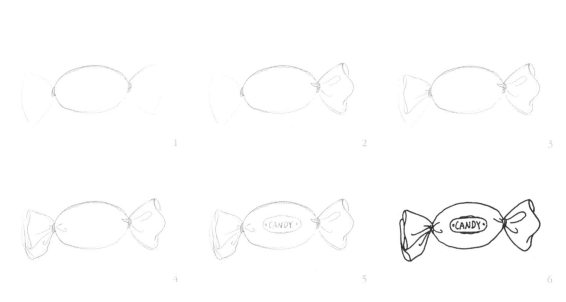

★

1. 양 갈래 사탕을 그리며 묶인 천 모양을 연습해 보아요. 먼저 전체적인 모양을 잡습니다.

2. 오른쪽 포장지부터 묶인 모양을 묘사합니다.

3. 왼쪽 포장지도 묶인 모양을 묘사해요. 포장지 겉면과 안면을 잘 관찰해요.

4. 포장지가 묶여서 생긴 주름도 그립니다.

5. 사탕 포장지 겉면에 로고를 그리며 완성합니다.

6. 펜선을 넣고 채색합니다.

선물 꾸러미

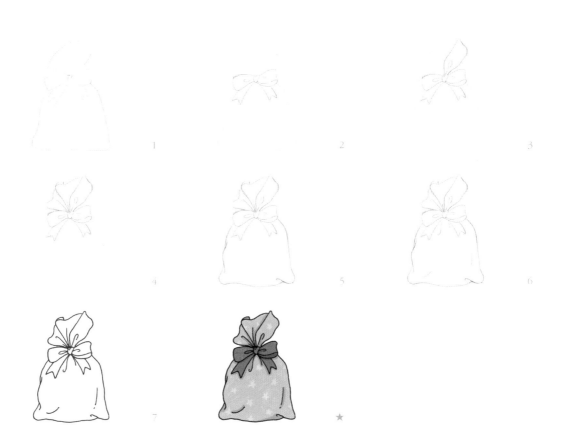

1. 이번에는 리본과 천 모양을 함께 연습해요. 선물 꾸러미의 전체적인 모습을 그립니다.

2. 리본부터 자세히 그릴게요. 리본 겉면과 안면을 구분하는 부분도 묘사합니다.

3. 리본으로 묶인 포장지 끝부분을 조금씩 묘사해요.

4. 여기서는 그림을 보고 연습하지만, 본인의 그림을 그릴 때는 실물을 보거나 사진을 참고하는 편이 좋습니다. 이런 모양은 매번 달라지니까요.

5. 아래쪽 꾸러미 부분이 불룩하게 나온 모습을 선으로 표현합니다.

6. 꾸러미 중간중간 주름을 더 그려 넣습니다.

7. 펜선으로 마무리합니다.

링 도넛

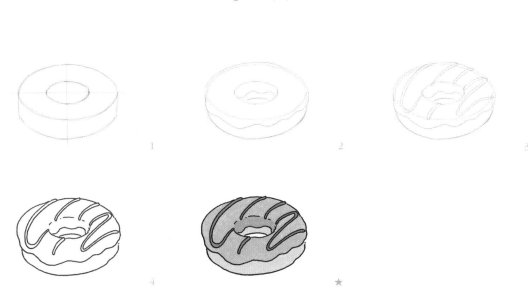

1. 납작한 원기둥을 그린 뒤 윗면 안쪽으로 작은 원을 하나 더 그려 도넛 모양으로 만듭니다.

2. 위는 크림을 발라 흘러내리는 느낌으로 묘사합니다. 작은 원 안쪽도 크림을 그립니다.

3. 마무리로 드리즐 뿌린 모양을 물결 곡선으로 그립니다. 도넛이 생긴 모습대로 뿌려진 모양을 묘사합니다.

4. 드리즐, 크림, 도넛 순서로 펜선을 넣어요.

초콜릿

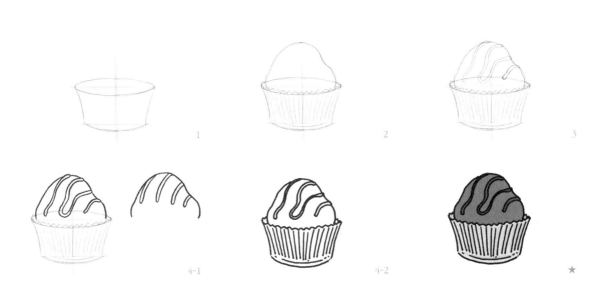

1. 작은 컵 모양을 그립니다.

2. 작은 컵 안쪽에 초콜릿을 그려요. 컵 둘레는 초콜릿 포장지 무늬로 그립니다.

3. 드리즐 뿌린 모양은 초콜릿의 굴곡진 표면을 따라 흐르듯이 그립니다.

4. 일정하게 그리는 것과 모양을 생각하며 그리는 것은 차이가 있습니다. 위 그림으로 비교해 보세요. 펜선을 그릴 때는 맨 위의 드리즐부터 그립니다.

크림 케이크

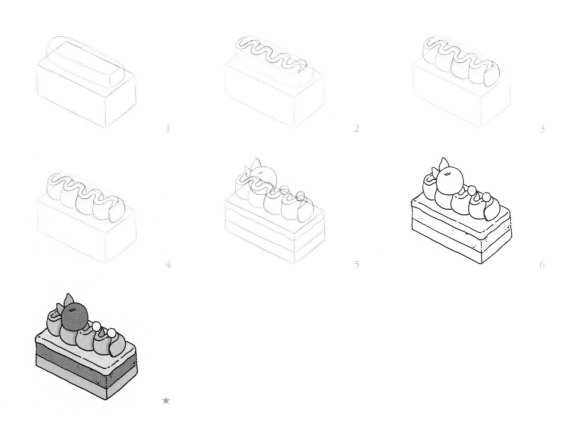

1. 케이크 빵 부분은 사각형 상자로 그리고, 위에 크림은 둥근 상자로 그립니다.

2. 크림 윗면에 구불구불한 선을 두 겹으로 그려요. 리본을 그릴 때 윗선을 먼저 그리는 것과 같은 원리입니다.

3. 크림의 앞면을 먼저 순서대로 그립니다.

4. 구불구불한 크림의 뒷면도 표현합니다.

5. 크림 위에 올려진 과일 토핑과 케이크 단면을 묘사합니다.

6. 위에서부터 펜선을 넣어 마무리해요. 빵 부분에 질감도 살짝 표현하고, 크림과 빵은 부드러운 선으로 묘사해보세요.

볶음밥

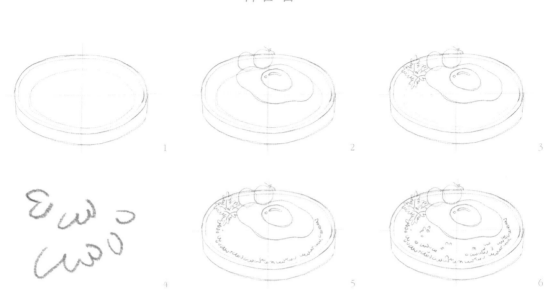

1. 밥알처럼 작고 많은 것을 묘사해 봅시다. 먼저 그릇을 그리고 밥이 들어갈 부분을 둥글게 표시합니다.

2. 둥글게 자리 잡은 데 위에 달걀프라이, 방울토마토를 그려요.

3. 잎은 중간 줄기 먼저 그리고 양옆에 잎을 달아주는 방법으로 그리면 쉬워요.

4. 밥알은 선을 계속 이어 그리지 않고 중간중간 끊어 가며 그립니다. 밥알을 표현하는 예시 그림을 참고하세요.

5. 둥근 외곽에 따라 밥알을 그립니다. 밥알이 튀어나온 모양은 한 방향으로만 그리지 않고 오른쪽, 왼쪽, 중앙 등 다양하게 합니다.

6. 안쪽에도 밥알을 넣습니다. 너무 많이 그리지 않도록 주의합니다.

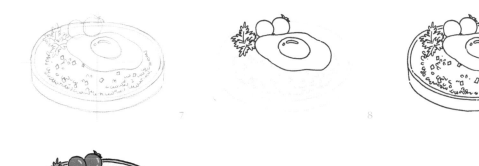

7

8

9

★

7. 마지막으로 볶음밥 안의 다른 재료를 조금 그려 넣어요. 작은 네모로 그립니다.

8. 펜선은 달걀프라이, 방울토마토, 잎 먼저 넣어요.

9. 밥, 접시 순으로 나머지 펜선을 넣고 마무리합니다.

바구니 화분

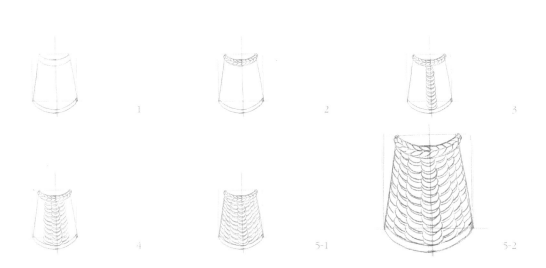

1. 위로 갈수록 좁아지는 둥근 잘린 원뿔 모양으로 화분을 그립니다. 위아래로 선을 한 겹 더 그려요.

2. 위쪽 둘레에 바구니 무늬를 넣습니다. 새싹 모양을 반복해 그리는 방법으로 중앙에 하나를 그린 뒤 양옆으로 이어 나갑니다.

3. 이제 바구니 몸체의 무늬를 그릴 차례입니다. 초승달 모양이 반복되는 모습으로, 가운데 한 줄만 먼저 그려요.

4. 가운데 무늬가 기준이 됩니다. 초승달 모양은 양옆으로 이어 그리는데 옆으로 갈수록 살짝 걸쳐 겹치는 모양이 됩니다.

5. 나머지 옆 공간도 모두 채워요. 끝으로 갈수록 초승달 모양이 작아지게 그립니다.

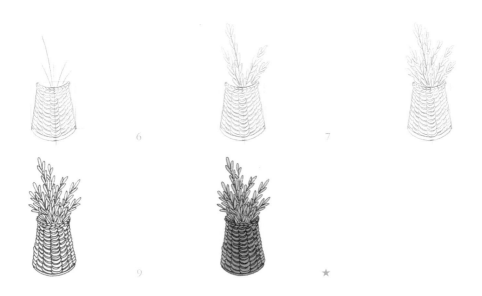

6. 식물을 그리기 위해 먼저 줄기를 그려 자리를 잡습니다.

7. 자리 잡은 줄기 양옆으로 잎을 풍성하게 그려 넣어요.

8. 빈 곳에 식물을 더 그려 넣어 스케치를 완성합니다.

9. 펜선은 식물, 바구니 화분 순서로 넣습니다.

다양한 모양의 리본과 크림 등 조금 더 복잡한 모양에 도전해 봅시다.

납작한 리본

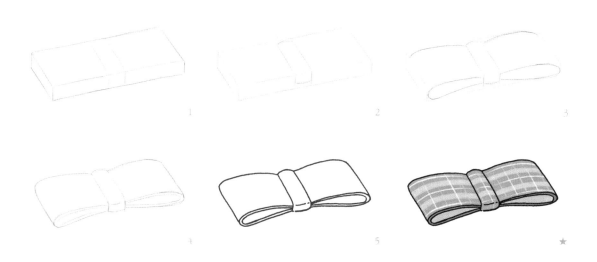

1. 먼저 납작한 입체 상자를 그리고, 중간 장식 부분을 나눠요.

2. 중간 장식 부분은 둘레를 둥글게 합니다.

3. 상자 앞면 양쪽으로 물방울 모양을 그립니다. 윗면 모서리도 둥글게 해 리본 모양을 만들어요.

4. 리본 양 끝을 선으로 연결하고, 물방울 모양 안에 테두리를 그립니다.

5. 펜선을 넣고 마무리합니다. 원하는 무늬로 채색해 보세요.

풍성한 리본

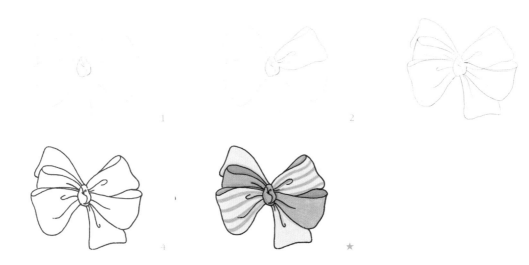

1. 먼저 리본의 전체적인 모양을 평면으로 잡은 그린 뒤 중간 장식부터 묘사합니다.

2. 리본은 시계방향으로 하나씩 묘사할게요. 천의 겉면과 안면이 구분되도록 표현합니다.

3. 자연스러운 모양을 위해 주름을 의도적으로 조금씩 다르게 묘사해 봅니다.

4. 펜선을 넣어 완성해요. 다양한 모양의 리본을 찾아 그려보세요.

선물 상자

1. 선물 상자 위에 묶인 리본을 묘사할게요. 먼저 뚜껑이 있는 둥근 상자를 그립니다.

2. 지름을 X자로 그어 리본의 위치로 잡습니다.

3. X자 표시를 따라 포장끈을 그릴게요. 포장끈은 상자 아래까지 내립니다.

4. 포장끈이 꺾이지는 부분과 바닥으로 들어가는 부분은 특히 신경을 써 표현합니다.

5. 이제 리본을 그립니다. 스케치가 겹쳐 잘 안 보일 것 같을 때는 전 단계 스케치를 지우개로 살짝 지우고 진행합니다.

6. 리본 끈까지 자연스럽게 연출하면 스케치는 완성입니다.

7. 리본, 포장끈, 상자 순서로 펜선을 넣습니다. 다른 형태의 상자, 리본으로 응용해 보세요.

잼 통

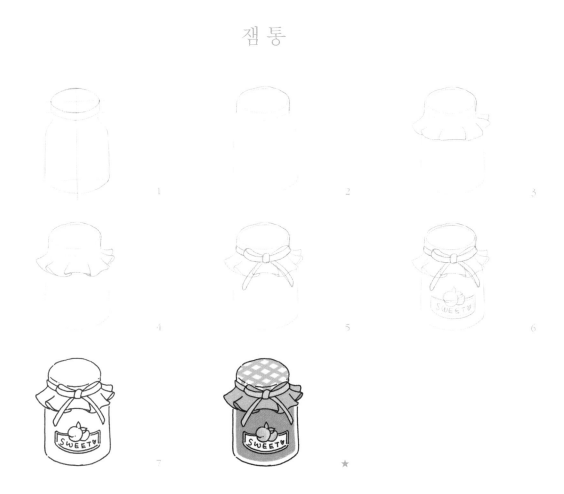

1. 먼저 뚜껑이 있는 통을 그려요. (잼 통▷80쪽)

2. 뚜껑보다 살짝 위에 헝겊 그릴 자리를 표시합니다.

3. 앞서 표시한 선을 기준으로 잼 통 뚜껑을 덮은 헝겊을 그립니다.

4. 천의 아래쪽 주름이 잡힌 부분은 대강 모양을 잡았다가 자세히 묘사해요.

5. 헝겊 위로 병목 부분을 두른 리본을 그립니다.

6. 라벨도 그리며 스케치를 마무리합니다.

7. 리본, 헝겊, 병 순서로 펜선을 그려 완성해요.

생크림 장식

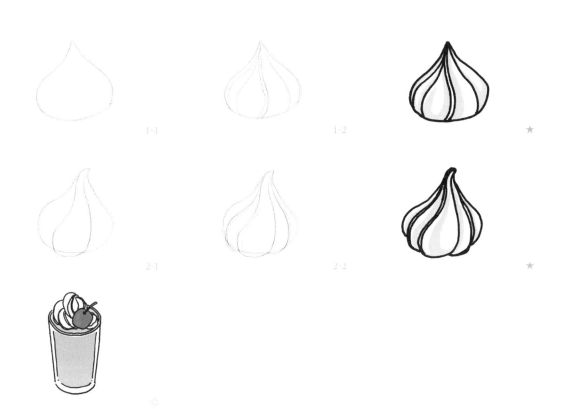

1. 생크림 그리기를 연습할게요. 만두 같은 물방울 모양을 그리고 안쪽에 둥근 표면을 따라 내려가는 듯한 무늬를 넣습니다.

2. 호박(▷110쪽)을 그릴 때처럼 살짝 입체적인 느낌을 주는 방법도 있습니다. 그림에 따라 적절히 선택하세요.

3. 실물 생크림을 자세히 관찰하면 옆으로 튀어나온 면이 약간 도톰하다는 것을 알 수 있어요. 그런 부분을 두 줄로 표현하면 느낌이 다채로워집니다.

◎ 생크림이 올라간 다른 음식들도 그려 보세요!

생크림 장식 빵

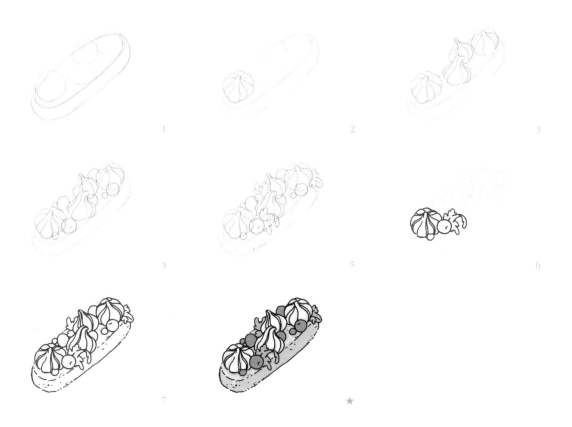

1. 이제 생크림이 올라간 빵을 그려봅시다. 빵은 길고 둥글넓적한 모양으로 그려요. 그리고
 생크림이 올라갈 부분을 표시합니다.

2. 앞에서 연습한 생크림을 참고해 하나씩 그려봅니다.

3. 모양과 방향을 조금씩 다르게 묘사해요.

4. 생크림 옆에 블루베리 같은 토핑을 그립니다.

5. 마지막으로 허브잎을 그리고, 빵의 질감을 묘사합니다.

6. 펜선은 가장 앞에 있는 생크림과 토핑부터 넣습니다.

7. 빵의 펜선은 살짝 끊어지는 선과 점으로 질감 표현을 해요.

소프트 컵 아이스크림

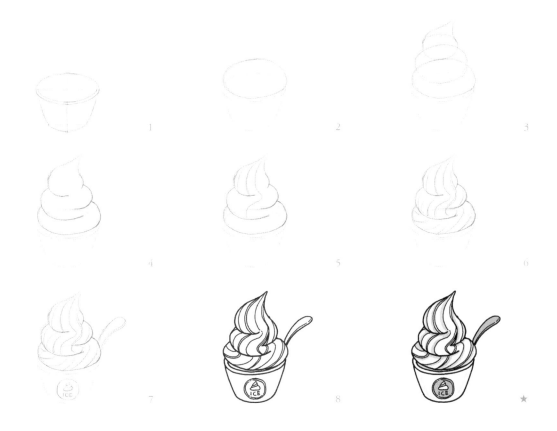

1. 소프트 컵 아이스크림 모양을 묘사할게요. 작은 컵을 먼저 그립니다.

2. 컵에 담긴 아이스크림을 그릴게요. 작은 컵 위로 넓적한 동그라미를 그립니다.

3. 위로 올라갈수록 덩어리가 점점 작아지는데 맨 위쪽 덩어리는 끝을 뾰족하게 그립니다.

4. 둥글게 얹어진 모습으로 보이게끔 겹치는 선을 정리합니다.

5. 입체적인 모양을 생각하며 곡선 무늬를 넣습니다.

6. 전체에 선을 넣어 아이스크림 모양을 묘사합니다.

7. 아이스크림 수저와 컵의 로고까지 그리면 스케치 완성입니다.

8. 펜선을 넣을 때 아이스크림의 외곽선은 조금 두껍게, 안쪽 선은 얇게 표시하면 구분이 되어 좋습니다.

소프트 콘 아이스크림

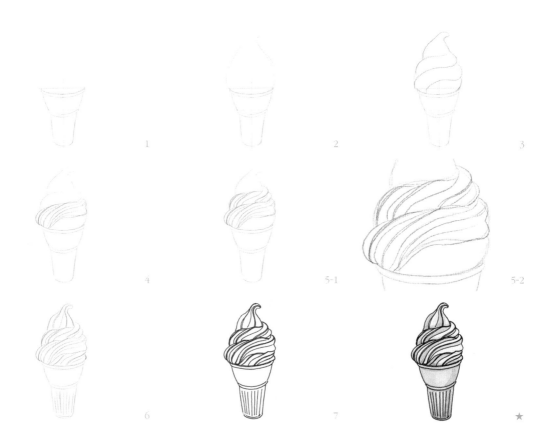

1. 소프트 콘 아이스크림도 그려볼게요. 넓이가 다른 두 원기둥을 연결해 콘을 그려요.

2. 아이스크림의 전체적인 모습을 그려요. 작은 불꽃이 달린 횃불 같은 모습입니다.

3. 곡선을 차례로 넣어 돌돌 말려 있는 모양으로 그립니다.

4. 이제 한 구역씩 세밀하게 묘사해요. 아이스크림 결의 모양과 두께는 다 달라요.

5. 때로는 살짝 녹아 두꺼워진 결을 표현하기 위해 줄을 겹쳐 그릴 때도 있어요.

6. 아이스크림 선을 다 채우고, 세로선이 쳐진 콘의 겉면도 묘사합니다.

7. 펜선을 넣어 완성해요. 실물 사진을 보고도 연습하세요. 관찰을 열심히 하면서 묘사하다 보면 점점 쉬워진답니다.

초콜릿 도넛

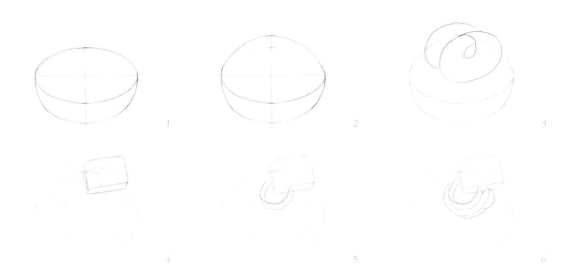

1

2

3

4

5

6

1. 생크림이 잔뜩 올라간 초콜릿 도넛을 그려볼게요. 먼저 납작한 반구를 그립니다.

2. 그 위에 둥글게 부푼 모양을 잡아요.

3. 그 위로 생크림 두 덩어리의 전체적인 모양을 그립니다.

4. 생크림 위로 네모난 초콜릿을 톡 얹습니다.

5. 생크림 한 덩어리씩 결을 묘사합니다.

6. 자세히 관찰하며 한 겹씩 따라 그려보아요.

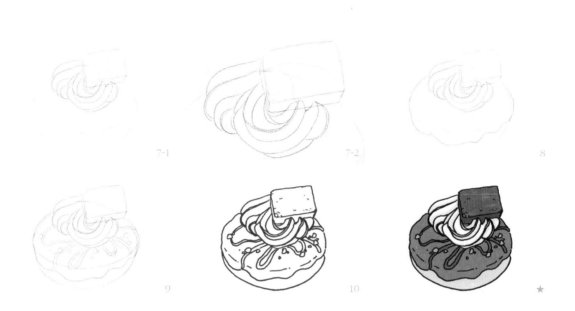

7-1 7-2 8

9 10 ★

7. 앞쪽의 생크림은 좀 더 세밀하게 표현하고 뒤쪽은 약간씩 생략하며 묘사합니다.

8. 생크림 아래로 도넛을 덮고 있는 초콜릿 크림을 그려요.

9. 초콜릿 드리즐과 아몬드 가루가 뿌려진 모습을 묘사합니다.

10. 선후 관계를 잘 생각하며 펜선을 넣어요.

샐러드

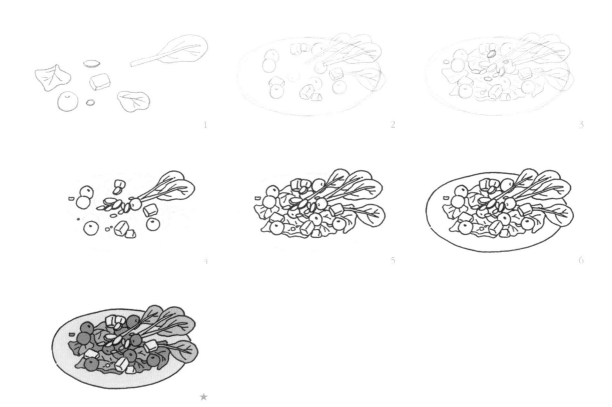

1. 먼저 다양한 샐러드 재료들을 연습해요. 루콜라는 중간의 잎맥을 먼저 그린 뒤 잎을 그리면 쉬워요. 블루베리, 치즈, 씨앗 또는 견과, 각종 채소잎 등 다양한 재료를 연습합니다.

2. 이제 접시를 타원으로 그리고 연습한 재료들을 하나씩 그려 넣어볼게요. 먼저 루콜라를 한쪽에 여러 개 겹쳐 그립니다. 블루베리와 치즈는 무심하게 뿌려진 느낌을 살려 넣습니다. 군데군데 겹치거나 떨어지게 그려요.

3. 씨앗 또는 견과를 그린 뒤 여러 채소잎을 아래쪽에 깔아주어요. 아래 깔린 채소잎의 모양은 크게 중요하지 않습니다.

4. 펜선은 위에 있는 것부터 아래 순서대로 넣어갑니다.

5. 펜선으로 위에 토핑을 넣은 뒤 아래 깔린 채소잎을 그려줍니다.

6. 가장 아래 접시까지 펜선을 넣으면 완성입니다.

와플

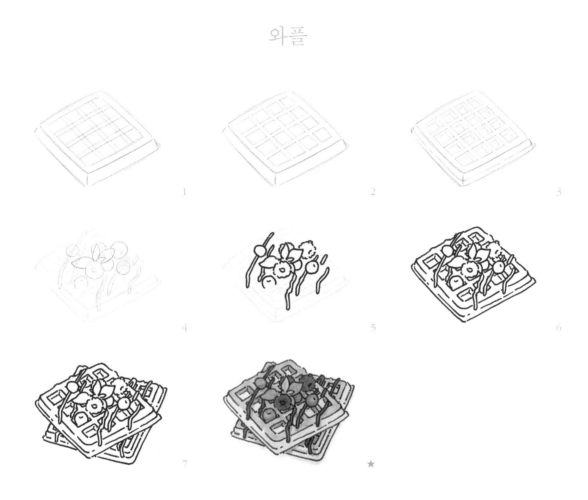

1. 납작한 입체 상자를 그리고, 윗면에 테두리를 친 다음, 그 안쪽을 격자 모양으로 나누어요.

2. 선이 겹치는 부분을 모두 지웁니다. 벌써 와플 모양 같지요.

3. 칸마다 안으로 들어간 면을 그리고, 옆면은 선을 넣어 와플 기계 자국을 표현합니다.

4. 와플 스케치를 지우개로 누르거나 넓은 면으로 살짝 지워 흐리게 보이게 한 다음 토핑을 그립니다. 드리즐을 그린 뒤 과일 등의 토핑도 그려요.

5. 펜선은 위에 있는 토핑부터 그려요.

6. 그다음 와플 전체, 와플 무늬 순서로 펜선을 넣습니다.

7. 아래쪽에 와플을 하나 더 추가로 그려 넣어 보아도 좋아요.

빵 바구니

1. 먼저 보조선을 이용해 바구니의 모양을 잡아요.

2. 윗면의 중심점을 기준으로 손잡이가 달릴 부분을 대칭으로 표시합니다.

3. 표시를 기준으로 손잡이를 반원 그리듯이 그립니다.

4. 바구니의 묘사를 시작해요. 입구와 바닥을 두른 테두리에는 두 겹의 선을 띄엄띄엄 그리고, 몸체는 구역을 나눕니다.

5. 나눈 선을 기준으로 바구니의 무늬를 표현해요. 무늬는 반달 초승달 모양을 반복해 한 줄씩 그립니다.

6. 얇고 가는 나무가 서로 얽혀 있는 모양을 생각하며 그려요. 초승달 모양은 가장자리로 갈수록 짧아집니다.

7. 손잡이와 바구니에 걸친 천을 표현해요. 레이스로 그려도 좋습니다.

8. 바구니 안쪽에 담긴 다양한 모양의 빵을 그려 넣습니다. 마지막으로 이름표도 그려 스케치
를 완성해요.

9. 선이 겹치는 부분은 항상 선후 관계를 잘 생각해 그립니다. 제일 앞에 보이는 것부터 펜선
을 넣어야겠지요.

Part 4

소품의 형태

이번 장에서는 형태를 떠나 표현하고 구성하는 방법을 알아봅니다. 형태가 기본적인 틀이라고 한다면 표현과 구성은 무엇보다 자유롭게 그림을 드러낼 수 있는 도구입니다. 어느 정도 자유가 주어진다는 것이지요. 물론 형태를 잡는 방법들도 익히고 나면 자유자재로 내가 원하는 대로 응용이 가능합니다.

01
질감 표현하기

02
구성하기

묘사나 질감 같은 표현의 영역은 하다 보면 점점 집착하게 될 수도 있습니다. 처음에는 두려워 피하던 걸 조금씩 연습해 익숙해지고 나면 나중에는 더 많은 묘사나 표현을 위해 노력하는 때가 오기도 합니다. 이 과정을 겪으며 충분한 연습이 되기도 하고, 그림에 자신감을 얻기도 합니다. 하지만 이후에는 그림체에 따라 묘사를 덜어낼 수 있는 과감함도 필요합니다. 어느 정도까지 그려야 마음에 드는지 알게 되고 이때가 비로소 자신만의 그림체가 생기는 시점입니다.

❶ 형태 잡기의 기술 9: 질감 표현하기

이제까지 배운 형태 잡는 방법들에 더해 여러 가지 질감을 표현해 볼게요. 질감은 선과 채색으로 표현할 수 있습니다. 여기서는 주로 선으로 다양한 질감들을 표현하는 방법을 배웁니다. 보슬보슬한 것, 투명한 것, 거친 것 등 서로 다른 느낌의 선을 이용해 표현합니다. 하나의 사물에 여러 질감이 공존한다면 여러 느낌으로 다른 선을 사용해야 그림이 더 풍부해지겠지요. 예를 들어 케이크를 그릴 때 거친 빵의 표면, 부드러운 크림의 결, 매끈한 과일 등을 하나의 그림에 표현할 수 있어야 합니다.

서로 다른 선으로 빵의 보슬보슬한 질감, 크림의 부드러운 질감을 표현

❷ 질감 표현하기의 핵심: 선

질감 표현하기의 핵심은 선입니다. 짧고 반복되는 선이 좋지 않다고 하지만, 이 부분에서는 예외입니다. 짧은 선, 뾰족한 선, 둥근 선 등의 선 표현과 점도 질감 표현에 한몫합니다. 다음은 선 표현의 예시들입니다. 더 많은 표현이 있을 수 있으니 이외에도 어떤 질감에 어떤 선 표현을 할 수 있을지 생각합니다. 선으로 다 표현할 수 없는 건 채색으로 표현할 방법도 있습니다.

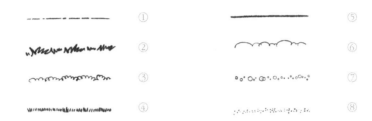

선 표현 예시

① 끊어지는 얇은 선: 투명한 액체나 유리
② 뾰족한 선: 거친 표면, 잔디
③ 둥근 선: 보들보들함, 작은 알갱이들
④ 짧고 반복되는 선: 짧은 털
⑤ 길고 매끈한 선: 매끈한 표면, 딱딱한 질감
⑥ 몽실몽실한 선: 연기 등 가벼운 기체
⑦ 작은 방울들: 액체
⑧ 점: 거친 표면 보조

다음의 예시를 통해 어떤 질감을 어떤 선으로 표현하면 좋을지 연습해 봅시다.

수면양말

1. 먼저 수면양말 한 개의 전체 모습을 그려요.

2. 수면양말 한 개를 겹쳐 그려서 한 켤레로 만들어요.

3. 무늬는 줄무늬로 그립니다.

4. 수면양말 윤곽은 펜선을 사용해 약간씩 끊어지는 물결선으로 보들보들한 느낌을 표현합니다.

5. 윤곽을 먼저 그린 뒤 줄무늬도 약간씩 끊어지는 선으로 표현해요.

크루아상

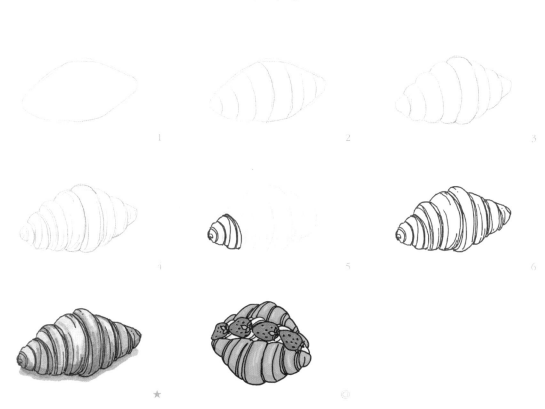

1. 이번에는 빵의 결을 살리는 질감을 표현해 볼게요. 먼저 크루아상의 전체 모양을 그려요.

2. 다음으로 크루아상 결대로 구역을 나눕니다.

3. 나눈 구역이 입체적으로 보이도록 둥글게 묘사합니다.

4. 이어질 듯 끊어지는 얇은 선으로 결을 표현하되 너무 빼곡히 채우지 않도록 해요.

5. 펜선은 전체에서 부분 또는 앞에서 뒤, 어떤 순서로 그려도 괜찮습니다.

6. 겉선이나 크게 나누어진 구역은 조금 두꺼운 선으로, 안쪽의 주름선은 조금 얇은 선으로
 그리는 등 펜선 두께에도 차이를 주세요.

◎ 딸기와 크림이 들어간 크루아상도 그려 보세요.

스콘

1

2

3

★

◎

1. 스콘의 전체적인 모양을 그려요.

2. 그 위로 부은 크림이 흘러내리는 모습을 묘사합니다.

3. 버터를 크림 위로 얹은 뒤 스콘의 질감을 묘사합니다. 짧고 구불구불한 선을 약간씩 끊어
 지게 그려 스콘의 까슬한 질감을 표현하고, 크림과 버터는 선을 부드럽게 써 질감 차이를
 느낄 수 있도록 합니다.

4. 펜선은 버터, 크림, 스콘 순서로 넣습니다.

◎ 각진 선으로 딱딱한 스콘도 그려 보세요.

얼음 컵

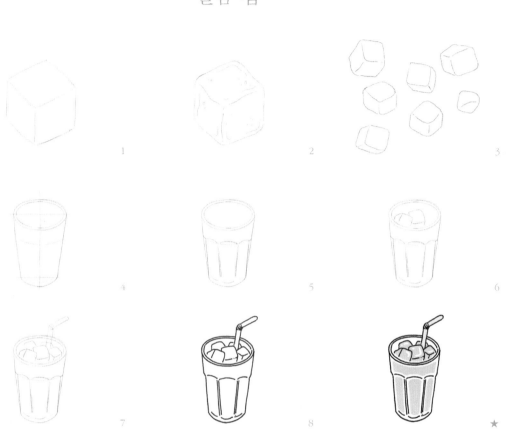

1.　먼저 얼음을 연습할게요. 모양은 정육면체가 대부분입니다.

2.　정육면체를 그린 뒤 얼음의 표면을 묘사합니다. 모든 모서리를 부드러운 곡선으로 표현하고, 안쪽에 선과 방울을 덧그려요.

3.　정육면체 각도와 질감 표현을 달리하면 다양한 얼음 모양을 만들 수 있습니다.

4.　이제 얼음이 담긴 컵을 그려봅시다. 컵은 보조선을 이용해 그려요.

5.　컵의 겉면 무늬를 묘사합니다.

6.　컵 입구 쪽으로 얼음이 보이는 모습을 그릴게요.

7.　다양한 각도의 얼음을 넣어 보아요. 빨대는 얼음 사이 중간에 그려 넣습니다.

8.　펜선은 선후 관계를 잘 살피며 넣습니다.

비누 거품

1 2 3

4 5 6

1. 먼저 거품 모양을 연습할게요. 거품은 투명해 서로 겹쳐 보이는 게 특징입니다. 따라서 먼저 큰 거품을 하나 그린 뒤 작은 거품을 겹쳐 그려요.

2. 가장 큰 거품 하나를 중심으로 작은 거품 2~3개, 아주 작은 거품 여러 개를 그립니다.

3. 자잘한 거품일수록 숫자가 많아지겠지요. 거품의 전체 모습은 삼각형 구조로 그리면 안정감이 생깁니다.

4. 이제 비누를 그리고 연습한 거품을 얹어봅니다. 둥근 입체 상자를 그려요.

5. 둥근 입체 상자 윗면에 'SOAP' 글자를 넣습니다. 글자는 두껍게 해 음각을 표현해요.

6. 비누 아래쪽에 앞서 연습한 거품을 그려 넣습니다.

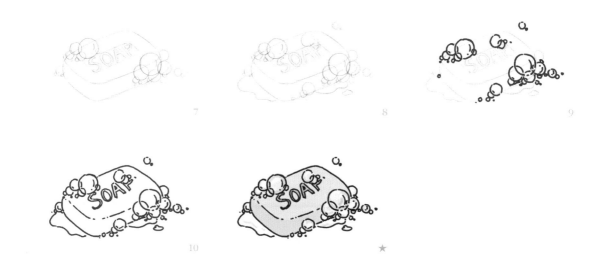

7. 거품 모양을 응용해 비누 위쪽으로는 다른 모양의 거품을 더 그려요.

8. 날아다니는 작은 거품을 추가하고, 비누 아래로 물이 흥건한 모습도 표현합니다.

9. 펜선은 거품부터 시작하는데 거품이 겹쳐 투명하게 보이는 부분은 선을 완전히 연결하지
 말고 살짝 떼어 그립니다.

10. 그다음 비누와 바닥에 흥건한 물 순으로 펜선을 그려요.

당근 케이크

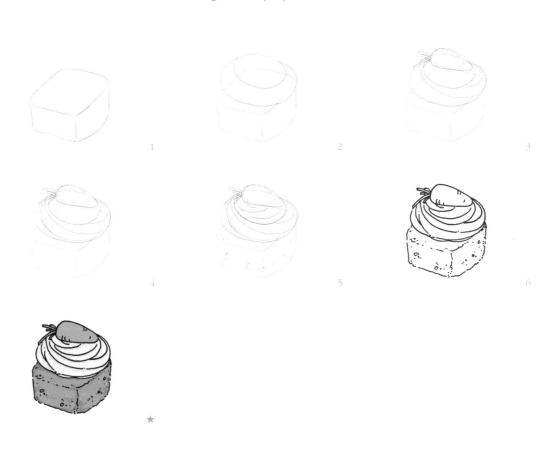

1

2

3

4

5

6

★

1. 먼저 모서리가 둥근 입체 상자를 그립니다.

2. 그 위에 크림 두 덩어리를 층층이 쌓인 모양으로 그려요.

3. 크림 위로 작은 당근을 얹은 뒤 크림 결을 표현하기 시작합니다.

4. 한 덩어리씩 크림이 휘감겨 있는 모양으로 묘사합니다.

5. 당근 케이크 겉에 구멍이 송송 난 모습을 묘사하며 스케치를 마무리해요.

6. 이번 펜선은 질감 표현에 집중해 넣어요. 케이크는 중간중간에 끊어지는 구불거리는 선으로 표현하고, 점으로 질감표현을 보조해요. 크림과 당근은 부드러운 선으로 펜선을 그려요.

펌프 통

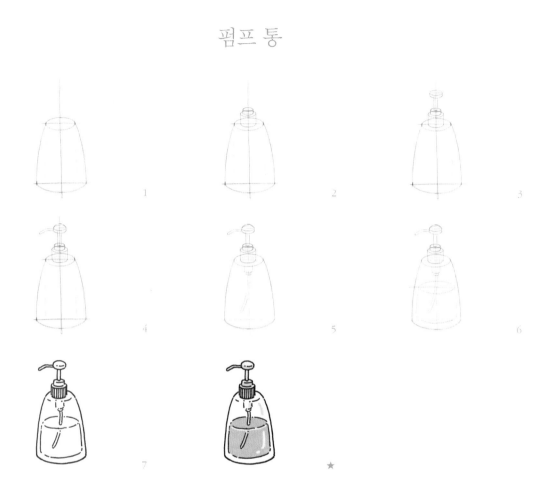

1. 투명한 액체가 담긴 펌프 통을 그릴게요. 통은 위로 갈수록 좁아지는 모양입니다.

2. 위쪽으로 뚜껑을 그리고 펌프가 연결될 작은 원기둥도 하나 덧그립니다.

3. 그 위로 길쭉한 펌프를 그리는데 얇고 긴 원기둥과 납작한 원기둥이 붙은 모양이지요.

4. 납작한 원기둥 위는 둥글게 표현하고 튀어나온 입구를 차례로 그려요. 뚜껑의 세로줄도 표현합니다.

5. 통 안쪽으로 펌프 줄이 늘어진 모습을 길게 그립니다.

6. 통 안쪽으로 선을 살짝 들여 액체가 반절 정도 채워진 모습을 그려요.

7. 투명한 액체나 꺾인 부분은 선을 살짝 끊어가며 표현하고, 나머지 선은 잘 이어지도록 펜선을 넣어요.

식빵 봉지

1. 식빵 봉지의 크기를 가늠해 직육면체 상자를 그려요.

2. 직육면체 앞면에 사각형보다 작은 크기로 식빵의 앞면을 그립니다.

3. 직육면체 안쪽으로 식빵의 옆면과 윗면을 그려요.

4. 선으로 식빵이 잘린 표현도 합니다.

5. 상자 윗면에 중심점을 찍고 그 위로 높이를 올려 봉지가 묶이는 곳을 특정해요.

6. 그 지점을 기준으로 식빵 봉지의 전체 모양을 그립니다.

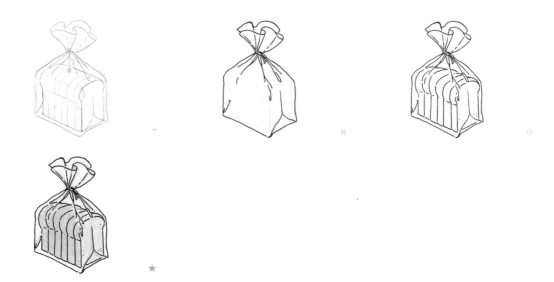

7

8

9

★

7. 이제는 식빵 봉지의 주름과 묶인 윗부분을 잘 관찰해 그립니다.

8. 펜선은 봉지를 먼저 넣어요. 봉지의 흐물거림을 곡선으로 표현하고, 빛이 반사하는 부분은 띄엄띄엄 선을 그립니다.

9. 펜선으로 식빵을 그릴 때, 봉지의 선과 최대한 맞닿지 않도록 그리면 안쪽에 있는 느낌을 낼 수 있습니다.

조금 더 복잡한 털, 작은 거품, 튀김의 표면 등을 선으로 표현해 봅니다. 예시로 나오지 않은 다른 질감을 가진 소품에도 각자 도전해 보세요.

곰 인형

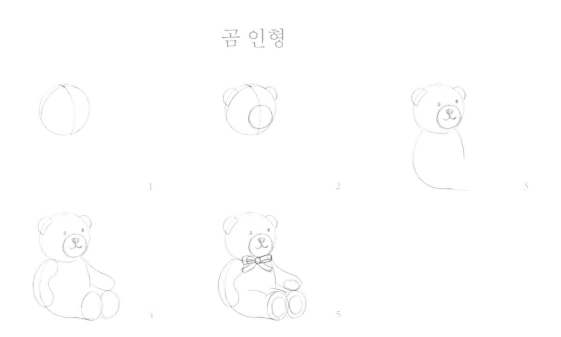

1 2 3

4 5

1. 곰 인형의 얼굴을 원구 모양으로 그립니다.

2. 원구 중앙 보조선을 따라 귀와 코, 입 주변부 자리를 정합니다.

3. 보조선을 따라 눈, 코, 입을 그린 다음에 몸통을 그리기 시작해요.

4. 앉은 모습으로 팔과 다리를 그려요.

5. 다리 쪽에 선을 넣어 통통한 느낌을 내고, 손바닥과 발바닥의 패치를 그립니다. 마지막으로 리본을 목에 달아요.

 6-1

 6-2

 ★

6. 리본과 패치의 펜선은 이어지는 부드러운 선으로, 나머지 곰 인형의 털 부분은 짧은 선을
 반복해 그려 넣습니다.

채색
Tip
질감이 있는 사물을 채색할 때 채색 도구에서도 질감의 느낌을 내면 좋습니다. 곰돌이의 경우 선을 넣을 때처럼 짧은 선을 반복해
채색합니다. 명암을 넣을 때도 마찬가지 방법으로 넣습니다. 명암은 한 톤 진한 색 또는 같은 색을 한 번 더 겹쳐 칠하거나 비슷한
명도의 회색을 덧칠합니다.

핫초코

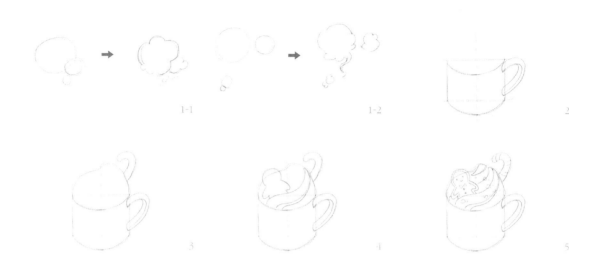

1-1 1-2 2

3 4 5

1. 김이 모락모락 나는 핫초코를 그릴게요. 먼저 전체 모습을 잡은 뒤 숫자 3을 연속해서 그리 듯이 둥근 선을 이어 연기를 표현을 연습합니다.

2. 보조선을 따라 머그잔을 그려요.

3. 머그잔 위에 크림을 잔뜩 얹고 지팡이 모양 사탕을 올려요.

4. 사람 모양 쿠키도 올린 뒤 크림의 결을 그리기 시작합니다.

5. 크림 결을 모두 채우고, 작은 부분 하나하나 그려 넣습니다.

6. 그 위에 뭉게뭉게 피어오르는 연기를 그립니다.

7. 펜선은 크림 위에 있는 자잘한 토핑들부터 넣기 시작해요.

8. 컵의 펜선보다 연기의 펜선이 좀 더 얇으면 가벼운 느낌을 낼 수 있습니다.

맥주 거품

1. 이번에는 시원한 맥주 거품을 표현할게요. 먼저 맥주잔을 그립니다.

2. 아래 보조선을 참고해 맥주잔의 바닥 테두리를 표시합니다.

3. 앞서 배운 통일하기를 기억해 손잡이를 입체로 그립니다. (컵 손잡이▷157쪽)

4. 맥주잔에서 거품이 흘러넘치는 모양을 대강 그려요.

5. 컵 안쪽에 맥주가 채워진 모습을 선으로 표시하고, 방울방울 올라오는 기포를 그립니다.

6. 맥주 거품은 몽글하게 중간중간 끊어지는 펜선을 넣어요. 반대로 맥주잔은 깔끔하게 이어지는 펜선을 넣습니다.

7. 컵 안 맥주 역시 중간중간 끊어지는 펜선을 넣고, 자잘한 기포는 짧은 선, 원, 점을 사용해 묘사합니다.

크림소다

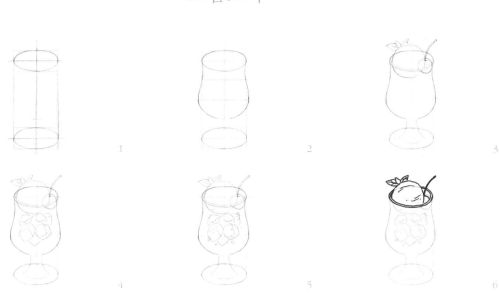

1. 이번에는 얼음과 기포를 함께 그려볼게요.

2. 보조선을 참고해 유리잔을 그립니다.

3. 유리잔의 다리와 두께를 표현하고 아이스크림, 허브, 체리 등 토핑을 그려요.

4. 유리잔 안쪽에 얼음을 하나씩 그립니다. 얼음이 유리잔 테두리에 바짝 닿지 않도록 합니다.

5. 작은 원과 점을 이용해 기포를 표현합니다.

6. 위쪽부터 펜선을 넣습니다. 아이스크림은 수면양말(▷206쪽)과 같은 보들보들한 선으로 표현해요.

7

8

9

★

◎

7. 유리잔은 끊어지지 않는 부드러운 선으로 넣고, 소다는 끊어지는 선을 이용해 묘사합니다.

8. 나머지 펜선은 기포를 먼저 넣고 얼음을 그려요.

9. 얼음이 안쪽으로 더 들어가 있는 느낌이 납니다.

◎ 위아래로 얼음이 있는 음료도 그려 보아요.

채색 얼음은 하늘색, 흰색 등으로 표현할 수 있습니다. 하늘색으로 칠한 뒤 음료 색으로 한번 덮어주면 안쪽에 들어가 있는 느낌을
Tip 나타낼 수 있습니다. 한번 전체적으로 음료 색을 칠한 뒤 얼음이 없는 부분만 덧칠해 조금 더 진하게 하는 것도 방법입니다. 또
는 채색 후 화이트 펜으로 얼음 있는 부분을 살짝 덧칠해도 좋습니다.

새우튀김 우동

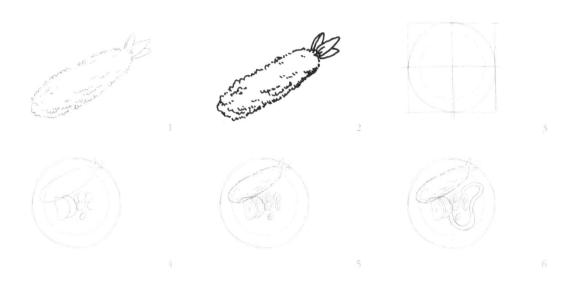

1
2
3

4
5
6

1. 먼저 새우튀김을 한번 연습할게요. 새우튀김은 튀김옷과 새우 꼬리 부분으로 나뉩니다. 먼저 튀김옷의 질감을 표현할게요. 수면양말(▷206쪽)을 그릴 때보다는 선을 조금 더 뾰족한 느낌으로 그립니다.

2. 윤곽선 안쪽으로도 같은 느낌의 선을 표현해요. 새우 꼬리는 튀김옷과 다르게 깔끔하고 군더더기 없는 선으로 그려요.

3. 이제 새우튀김 우동을 그립니다. 먼저 위에서 본 그릇을 그리기 위해 정원을 그려요.

4. 그릇 위에 토핑의 전체적인 모습을 먼저 자리 잡아요.

5. 토핑의 모습을 조금 더 세세하게 묘사합니다.

6. 면을 그리기 시작합니다. 먼저 맨 위에 보이는 면을 하나 그려요. 구불한 선을 그린 뒤 두께를 표현합니다.

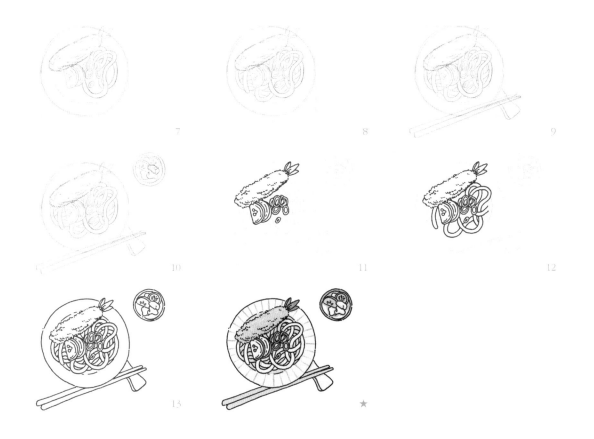

7. 면을 한 줄씩 겹쳐 그려요. 비어 있는 곳에 한 줄씩 그려 넣습니다.

8. 중간중간 서로 연결되어 있지 않아도 괜찮아요.

9. 작은 빈틈 정도는 남겨둡니다. 그다음 젓가락과 받침대를 그려요.

10. 새우튀김 우동 옆에 반찬 접시를 그린 후 스케치를 마무리해요.

11. 앞서 한번 연습한 대로 새우튀김을 펜선으로 그려요. 나머지 토핑도 그립니다.

12. 면은 위에 있는 것부터 차근히 그립니다.

13. 그다음 그릇, 젓가락과 받침, 반찬 순으로 펜선을 넣어 완성합니다.

돈가스

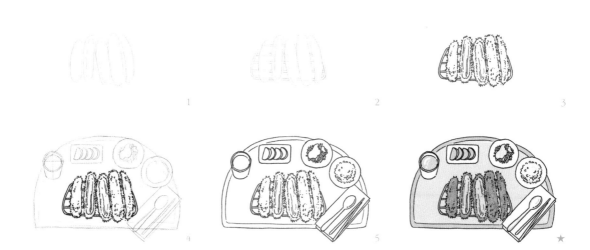

1. 비슷하게 튀겨 만드는 돈가스도 그려볼까요? 가지런히 놓인 돈가스 조각들을 그려요.

2. 돈가스 조각들이 놓여있는 받침대를 그려요.

3. 펜선을 넣을 때 돈가스 단면은 이어지는 선으로, 튀김옷은 끊어지는 짧은 선으로 표현해요.

4. 뒤쪽 받침대는 이어지는 선명한 선으로 그립니다.

5. 다른 반찬들도 추가해 한상 차림으로도 만들어 보세요.

스테이크

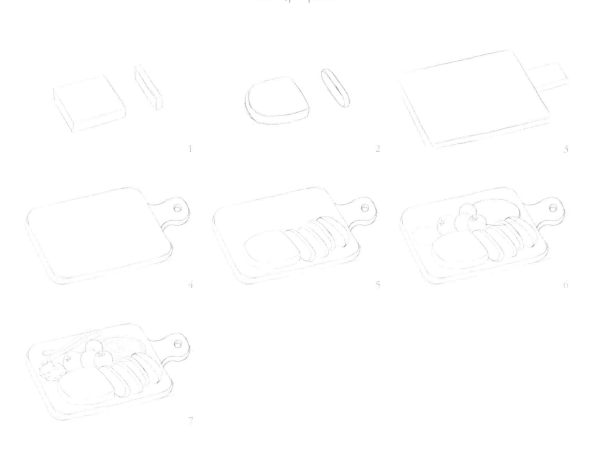

1. 잘린 스테이크의 모양을 잡는 것을 연습하고 시작할게요.

2. 납작한 입체 상자와 거기서 잘려 나온 조각 느낌이지요. 그 가장자리를 둥글게 해주면 스테이크 모양이 됩니다.

3. 이제 스테이크가 올라갈 나무 도마를 그려요. 크기가 서로 다른 납작한 입체 상자 2개가 연결된 모양을 그립니다.

4. 가장자리를 둥글게 하고, 손잡이 부분은 쥐기 편하도록 굴곡지게 만듭니다.

5. 앞서 연습한 스테이크를 그려요. 스테이크가 잘린 조각은 여러 개로 합니다.

6. 스테이크 뒤편에 양파, 토마토 등 토핑이 들어갈 자리를 잡습니다.

7. 양파, 토핑, 소스 등을 세세하게 표현하고 아스파라거스도 그려 넣습니다.

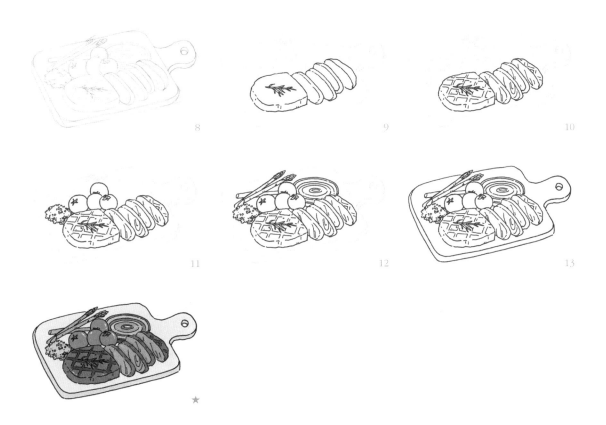

8. 스테이크에 생긴 그릴 자국, 그 위에 올린 허브까지 묘사해 스케치를 마쳐요.

9. 고기는 부드러운 선으로 그리고 꺾이는 부분은 끊어지는 선으로 그려 곡선 느낌을 더해요.

10. 그릴 자국은 두께가 있는 선으로 표현합니다. 짧은 선으로 고기 단면의 결도 넣어요.

11. 토핑은 하나씩 앞부분부터 순서대로 그려요.

12. 매끈한 선과 거친 선을 조금은 다르게 표현해 보려고 노력해 보아요.

13. 마지막으로 펜선으로 도마를 그려 완성합니다.

❶ 형태 잡기의 기술 10 : 구성하기

이제 마지막으로 여러 소품을 한 화면에 구성하는 몇 가지 방법을 알아보아요. 구성이라는 것은 쉽게 말하면 여러 요소를 하나의 그림으로 보이게 하는 기법이나 연출입니다. 사물을 모아 그릴 때 안정감 있게 화면구성을 하는 요령에 대해 알아봅시다. 화면구성 디자인과도 유사합니다.

① 나열하기

말 그대로 여러 가지 소품을 나열하는 방법입니다. 나열은 일렬로 할 수도 있고, 둥글거나 네모난 프레임 안에 나열할 수도 있습니다. 화면을 꽉 채워 소품들을 나열하는 구성법을 '두들링(Doodling)'이라고 하기도 합니다. 상하좌우 또는 방사상 대칭으로 나열할 수도 있습니다. 보통 그림에는 주인공과 조연이 있게 마련이지만 그렇지 않을 수도 있습니다. 모두를 주인공으로 만들고 싶을 때 이 방법이 좋습니다.

일렬로 나열한 아이스크림

가지런히 정리된 주방 물품들

② 3, 2, 1 구성

안정감 있는 삼각 구도입니다. 주인공을 3, 조연들을 2, 1의 비율로 구성하는 방법입니다. 전체 그림에서 차지하는 면적이나 중요도를 말하는 것이지요. 반드시 3, 2, 1이 아니더라도 주인공 3에 1, 1, 1, 1을 더하는 구성이 될 수도 있습니다. (독서 시간▷240쪽) 반드시

안정감 있는 삼각 구도

3개의 소품만을 구성해야 하는 것은 아닙니다. 주인공이 1개가 아니라 '주인공 그룹'이 될 수도 있는 것입니다. 수가 많아지더라도 3, 2, 1의 비율을 생각하며 화면을 구성하면 안정감이 느껴지게 됩니다. 또한 입체적으로 겹쳐 그릴 때는 반드시 사물

의 바닥 면이 겹치지 않도록 바닥 면부터 그려야 한다는 것을 명심하세요.

③ 시점의 파괴

앞서 어떤 면을 강조하느냐에 따라 다른 모양의 입체 상자를 그리는 것이 좋다는
것을 배웠습니다. (▷89쪽) 그래서 이제까지는 한 그림에서는 모든 소품의 시점을
통일해서 그렸어요. 물론 그것이 정석이라고 할 수 있지만 그러지 않아도 되는 예
도 있습니다. 세 개의 소품을 한 곳에 구성하더라도 강조하고 싶은 면이 다르다면
서로 다른 시점으로 그릴 수도 있습니다. 여러분이 형태를 잡는 법은 알고 있되, 방
법에 갇히지 않도록 시점을 파괴한 그림을 마지막으로 실어 봅니다.

시점에 따라 달라지는 구도

시점을 파괴한 그림 머그잔, 유리컵, 타르트의 시점을 표현한 원기둥

이 그림에서 세 소품이 구성되어 있지만, 시점이 각각 다릅니다. 머그잔은 안쪽의
내용물이 잘 보이도록 조금 더 위에서 본 모습으로 그렸고, 유리컵은 블렌딩 된 옆
모습이 잘 보이도록, 타르트도 마찬가지로 옆모습이 조금 더 특징을 잘 나타내준다
고 생각하면 그렇게 합니다. 사진과 비교해보면 더 확실히 알 수 있지요.

❷ 구성하기의 핵심: 완성도 높이기

앞서 나열한 구성법들에 더해 완성도를 높이는 방법에 대해서 알아봅시다. 이는 선택사항이며 반드시 필요한 과정은 아닙니다.

① 그림자 넣기
소품 하나를 그려도 그림자를 넣으면 좀 더 완성도가 높아 보일 수 있습니다. 바닥과 닿아 있단 느낌을 주며 안정감이 생기는 것이지요. 그림자는 선이나 채색으로 넣을 수 있습니다.

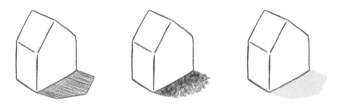

다양한 방식으로 그림자 넣기

② 외곽선 넣기
그림에 외곽선을 넣는 방법도 있습니다. 여러 소품을 프레임 안에 나열해 그린 다음 외곽선을 한 번 더 그려 스티커처럼 연출할 수도 있습니다. 또는 점선을 넣거나 문구를 넣는 방법도 있습니다. 선으로 한 번 더 감싸 주어 완성된 느낌을 높일 수 있습니다.

점선으로 외곽선 넣기

③ 배경 한정하기

그린 소품 전체를 감싸는 배경을 넣어 안정감과 완성도를 가져가는 방법입니다. 배경은 단순한 원, 네모 등의 도형으로 간단히 해도 좋습니다. 또는 그림에 프레임이 되어주는 선을 넣는 것도 방법입니다. 애초에 도형을 그린 뒤 그 안에 그림을 그려 넣어도 좋습니다. '티타임(▷232쪽)'이나 '베이킹타임(▷238쪽)' 그림에서는 원이나 네모 프레임을 그릴 수 있지요. '독서 시간(▷240쪽)' 그림에서는 러그가 프레임의 역할을 하고 있습니다. '책상 위(▷242쪽)' 그림에서도 스케치할 때 공간을 한정 지은 선을 그리면 이 또한 프레임이 되겠지요.

도화지 안에서 배경을 한정해 그린 그림

이 장에서는 구성하기를 중심으로 연습할 예정입니다. 따라서 상세한 스케치 방법 설명은
생략할게요. 이전 장부터 차례로 그림을 그려 오셨다면 충분히 하실 수 있을 거예요.

티타임

1

2

3

★

1. 프레임 안에 소품을 나열해 구성해볼게요. 먼저 프레임 원을 그려요. 컴퍼스나 자를 이용
 해도 좋고, 둥근 물체를 대고 그려도 좋아요. 다음으로, 소품들의 위치를 대강 원으로 표시
 합니다.

2. 앞서 잡은 위치에 티타임 소품들을 하나씩 그려 넣습니다. 큰 소품을 먼저 자리 잡고 빈 공
 간에 작은 소품을 채웁니다. 소품은 주전자, 커피잔, 꽃병, 케이크, 크루아상 등이 있겠지요.

3. 펜선을 넣어 완성해요. 프레임으로 사용한 원은 마무리 단계에서 지워 가이드로서 역할만
 해도 좋고, 선을 남겨 그대로 사용해도 좋습니다.

수박 주스

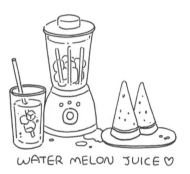

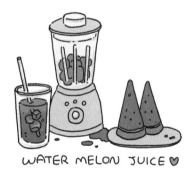

1. 3, 2, 1 구성을 신경 쓰며 진행해볼게요. 믹서가 3, 수박 접시가 2, 컵이 1입니다.

2. 차지하는 면적이 정해지면 크기별로 하나씩 스케치해요.

3. 펜선은 앞에 있는 컵과 수박 접시부터 그린 뒤에 뒤쪽 믹서를 그립니다.

간식 시간

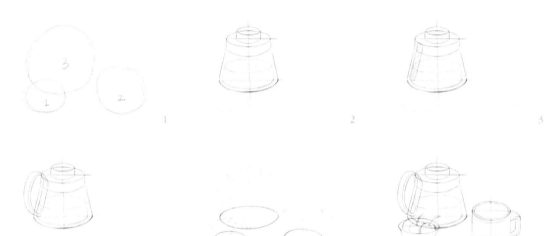

1. 이번에는 바닥 면에 주의하며 그려볼게요. 먼저 큰 덩어리를 구성해봐요. 이 과정은 머릿 속으로 해봐도 좋습니다.

2. 가장 큰 공간을 차지하는 주인공인 주전자부터 그려 나가요.

3. 주전자 뚜껑과 몸체를 그리고 손잡이가 달릴 자리를 표시합니다.

4. 얇은 두께의 손잡이를 그려 넣습니다.

5. 나머지 소품인 컵과 체리를 그려요. 서로 겹치지 않게 바닥 면부터 자리를 잡습니다.

6. 바닥 면에서부터 위로 높이 선을 올려 나머지 스케치를 마무리합니다.

7 ★

7. 펜선은 앞에 있는 소품부터 선을 넣어 완성합니다.

 잘못 그린 예시로 아래 그림은 별로 이상한 건 없어 보이지만 조금 답답한 느낌이
 듭니다. 그 이유는 바닥 면이 겹쳐있기 때문이지요. 실제 물건을 둘 때 바닥 면이
 겹치게 놓을 수는 없으니까요.

상자들

1. 이번에는 네모난 것들을 모아 그려볼게요. 네모난 것은 더 바닥 면부터 그려주는 게 좋습니다. 상자 1은 바닥 면은 넓지만 낮게 그려 뒤 상자를 위한 시야를 확보할 거예요.

2. 제일 큰 상자 3을 입체 상자로 그려요.

3. 다른 상자들도 바닥에서 높이를 올려 그려요.

4. 필요 없는 선을 지웁니다.

5

★

5. 　사진 등을 참고해 나만의 느낌을 담은 라벨을 그려보세요. 꼭 똑같지 않아도 괜찮아요. 이
　렇게 펜선을 넣고 채색해 완성합니다.

　이렇게 바닥 면부터 시작하지 않으면 실수할 확률이 높아요. 예를 들어 앞에 있는
　두 상자를 먼저 그리고 뒤쪽 제일 큰 상자를 대강 맞춰 그려볼게요. 언뜻 보면 괜찮
　아 보이지만 실상은 바닥 면이 겹쳐있는 모습을 확인할 수 있습니다.

한층 더 나아간 복잡한 구성으로 하나의 장면을 완성해 봅시다.

베이킹 타임

1. 여러 소품을 구성해 그림을 그릴 때는 다른 연습 종이에 미리 간략히 그려보는 것도 좋아요.

2. 충분히 구상한 뒤 본 그림에 들어갑니다. 도화지 전체에서 프레임이 차지하는 크기를 잘 생각해 사각형 프레임을 먼저 그려요.

3. 먼저 큰 소품들부터 대강 그리며 하나씩 자리를 잡아요.

4. 비어 있는 공간에 작은 소품들을 그려 넣어요. 여전히 허전한 곳은 동그라미, 하트, 별 등 작은 도형으로 채워도 좋습니다.

5

6

★

5. 소품 전체가 자리 잡히면 라벨 등 상세 묘사 스케치를 진행합니다.

6. 펜선을 넣어 완성합니다.

독서 시간

1

2

3

4

1. 구성 시 연습 종이에 미리 이런저런 배치를 해보며 본 그림의 구성을 확정합니다.

2. 그런 뒤 본 종이에 주인공인 책장부터 자리를 잡으며 스케치를 시작해요.

3. 화분, 컵, 펼쳐진 책 등 앞에서 그려본 소품들을 책장 주변에 그려 넣습니다.

4. 원형 러그와 쿠션도 그리며 하나씩 배치해 나갑니다.

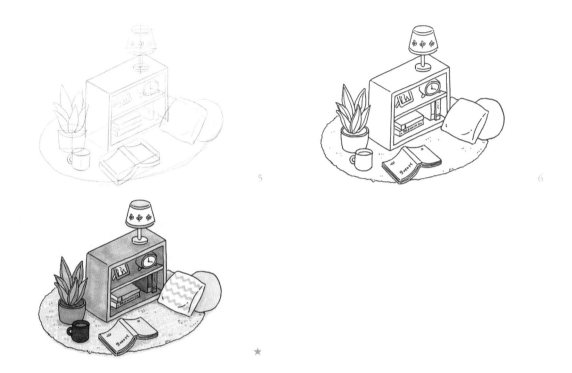

5

6

★

5. 책장 안팎을 작은 소품으로 채우고 펜션을 넣어요.

6. 러그를 그릴 때는 질감에 유의합니다.

내 책상 위

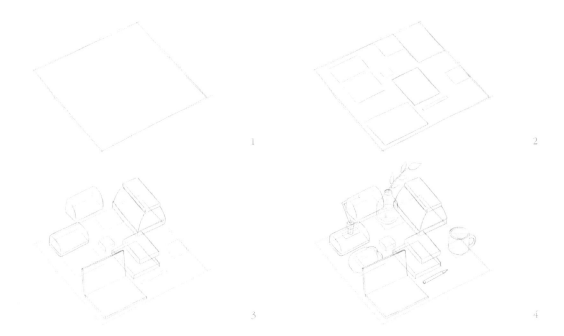

1. 이번에는 프레임 안에 넣되 입체로 넣어볼게요. 평행선을 이용해 프레임 안에 여러 사물을 배치해 봅니다. 먼저 전체 프레임을 그려요.

2. 마름모 프레임 안쪽에 그릴 소품들을 생각하며 바닥 먼저 자리를 잡아요.

3. 각진 사각형 사물부터 전체 모습을 차례로 그려요. 대표적으로 노트북과 책 등이 있네요.

4. 이어 원기둥 사물을 그립니다. 앞서 배운 여러 도형을 한 사물에 혼합해 그릴 때와 원리는 같아요. (▷148쪽)

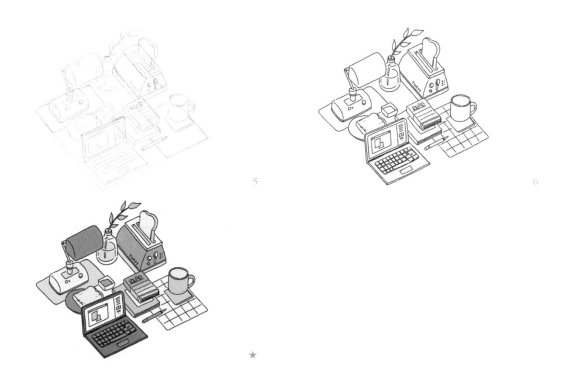

5

6

★

5. 세세한 스케치까지 마무리합니다.

6. 앞에 있는 사물부터 하나씩 펜선을 넣어 완성합니다.

브런치

1

2

3

4

1. 브런치 한 상을 그려보아요. 주인공인 접시를 그린 뒤 음식들의 위치를 대강 잡습니다.

2. 묘사를 시작해요. 달걀은 무르고 둥글게 그리고, 달걀 위에 토핑과 방울토마토를 그려요.

3. 방울토마토 깔린 바닥에 채소를 그려요. 달걀보다는 꺾이는 선이 많고 자유로운 형태입니다. 잎맥을 넣어주면 더 채소의 느낌을 살릴 수 있어요.

4. 작은 와플을 그려요. 앞서 와플을 자세히 그렸다면 조금 더 쉽게 그릴 수 있을 거예요. 와플 위에 견과 토핑도 얹고 세모난 토스트도 그려요.

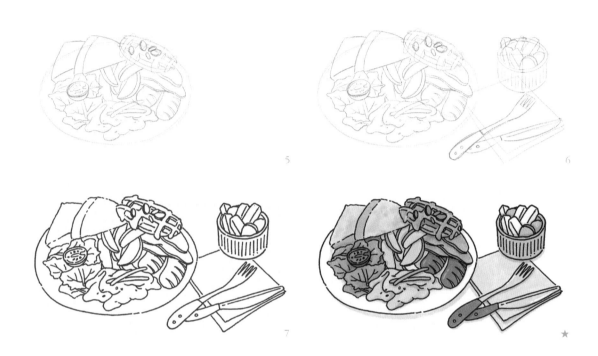

5. 반달 모양 웨지감자와 얇은 햄 그리고 소시지도 그려요.

6. 브런치 옆에 피클 그릇을 그려요. 피클 그릇 앞에 포크와 나이프 그리고 냅킨을 그려요.

7. 위에서부터 하나씩 펜선을 넣어 완성해요.

크리스마스 파티

1. 이번에는 시점을 다양하게 한 그림을 그릴게요. 먼저 큰 가구와 공간을 그려 자리를 잡습니다. 테이블 위 소품들이 주인공이므로 잘 보이도록 테이블을 위에서 본 모습으로 넓게 그렸고, 의자는 약간 측면으로, 뒤쪽의 화분은 완전 정면으로 그렸습니다. 서로 다른 시점이지요.

2. 테이블 위 소품들은 크고 중요한 것부터 자리를 잡아요. 하나씩 그려가며 그때그때 빈틈을 채워주는 방식도 괜찮지만, 전체적인 구성을 생각하고 그리는 것이 좋아요.

3. 테이블 앞쪽에는 낮은 접시를, 뒤쪽에는 키가 큰 화병 등을 놓아 시야를 가리지 않도록 합니다.

4. 의자, 화분, 창문, 전등, 액자 등도 구체적으로 스케치합니다.

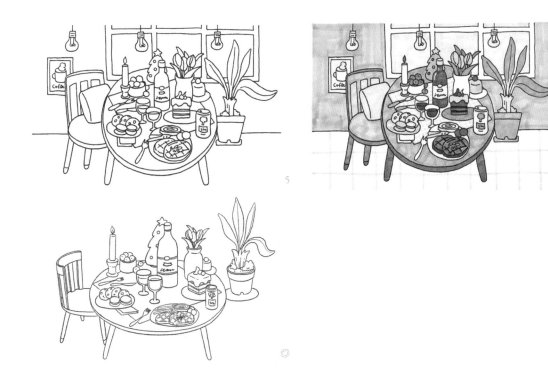

5

◎

5. 하나씩 선을 넣고 채색해 완성합니다.

◎ 시점을 통일한 버전도 참고하세요.